RED

ROUGE ROOD

"Books may well be the only true magic."

TECTUM

Tectum Publishers of style
© 2009 Tectum Publishers NV
 Godefriduskaai 22
 2000 Antwerp
 Belgium
 T + 32 3 226 66 73
 F + 32 3 226 53 65
 info@tectum.be
 www.tectum.be

ISBN: 978-907976-11-97
WD: 2009/9021/22
(85)

Editorial project:
Vertigo Publishers
Viladomat 158-160 int.
08015 Barcelona (Spain)
Tel. +34 933 631 068
Fax. +34 933 631 069
www.vertigopublishers.com
info@vertigopublishers.com

RED

ROUGE ROOD

TECTUM
PUBLISHERS

RED IS ANY OF A NUMBER OF SIMILAR
COLORS EVOKED BY LIGHT CONSISTING
PREDOMINANTLY OF THE LONGEST
WAVELENGTHS OF LIGHT DISCERNIBLE
BY THE HUMAN EYE.

RED carries a largely positive connotation,
being associated with courage, loyalty,
honor, success, fortune, fertility, happiness,
passion and summer.

One common use of red as an additive primary color is in the RGB color model. Because red is not by itself standardized, color mixtures based on red are not exact specifications of color either.

c m y k

15% 100% 100% 0%

In the English language, the word RED is associated with blood, certain flowers (i.e. roses), and ripe fruits (i.e. apples, cherries). Fire is also strongly connected, as is the sun and the sky at sunset.
Healthy persons are often said to have a redness (as opposed to appearing pale)

In Central Africa Ndembu warriors rub themselves with red during celebrations. Since their culture sees the color as a symbol of life and health, sick people are also painted with it.

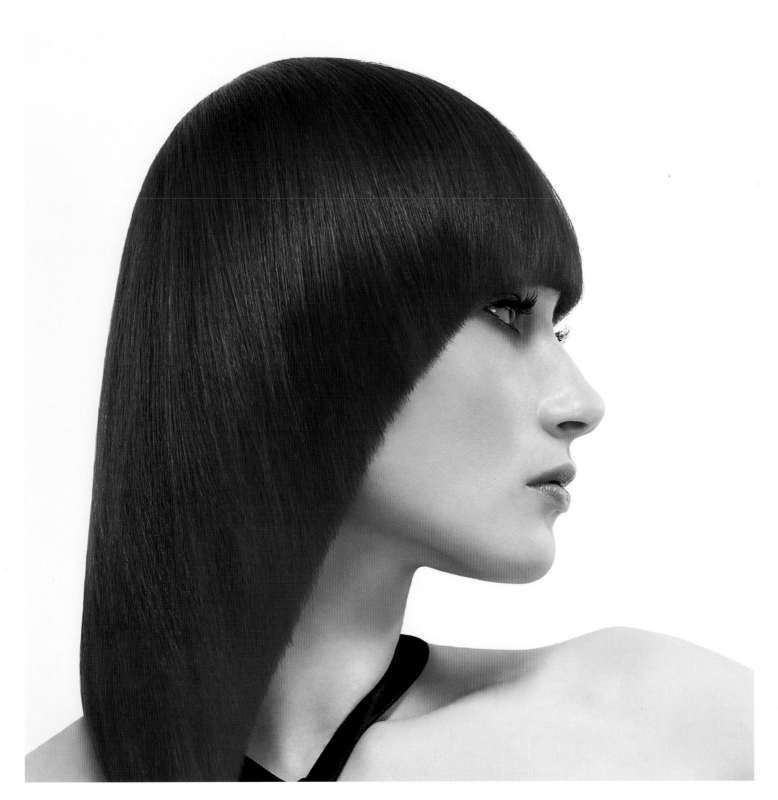

DESIGN

HIGH TECH

FASHION

ARCHITECTURE

F O O D

12
INTRO

15
ARCHITECTURE

45
DESIGN

93
HIGH TECH

119
FASHION

153
FOOD

INTRODUCTION

The color RED has forever been connoted with passion, love and excitement. No other color can boast such a fiery collection of adjectives that make RED truly, the bold "it" color of all time. While other colors can toe the line into boring, RED cannot even try that. In the worlds of fashion, architecture, design, gastronomy and anything else you can imagine, RED makes a statement. RED has the quality to get noticed each and every time.

This book will try to encapsulate the way RED is represented in the trendiest and edgiest categories of human life. Through the categories of Fashion, Interiors, Architecture, Design Objects, Gastronomy and so on, we will truly see the range and boldness that Red emits. This contemporary monograph on red will blow your mind in the way that only RED can.

RED, in its most positive sense, is the colour for courage, strength and pioneering spirit.

INTRODUCTION

La couleur ROUGE évoque plus que tout autre la passion, l'amour et l'exaltation. Aucun autre pigment n'affiche une palette aussi enflammée de qualificatifs, qui font de cette couleur sanguine, LA couleur de tous les temps. Tandis que certaines couleurs paraissent terriblement monotones, le ROUGE semble faire exception. Il marque sa différence et affirme sa personnalité quelles que soient les époques, dans des domaines aussi divers que la mode, l'architecture, le design et la gastronomie.

À travers des univers et objets modernes et élégants, ce livre propose de parcourir les différentes figures du ROUGE qui parcourent l'existence de l'homme. À travers les rubriques sélectionnées (Mode, Décoration, Architecture, Design d'objets, Gastronomie, etc.), vous découvrirez l'audace particulière de cette couleur. Laissez vous envoûter par le pouvoir et la séduction du ROUGE.

Le ROUGE, dans son acception la plus positive, est la couleur du courage, de la force et de l'esprit pionnier.

INLEIDING

De kleur ROOD werd altijd al geassocieerd met passie, liefde en opwinding. Aan geen enkele andere kleur worden dergelijke vurige adjectieven gekoppeld, waardoor ROOD de meest gedurfde kleur aller tijden is. Hoewel sommige kleuren saai kunnen zijn, komt ROOD geeneens in de buurt. In de wereld van mode, architectuur, design, gastronomie en gelijk wat we kunnen bedenken, zet ROOD de toon. ROOD valt nu eenmaal altijd en overal op.

Dit boek wil proberen een beeld te schetsen van de manier waarop ROOD aan bod komt in de meest trendy en hippe domeinen van het menselijk leven. Aan de hand van de categorieën mode, interieur, architectuur, designobjecten, gastronomie, enz., zien we duidelijk welke impact ROOD heeft en hoe gedurfd deze kleur kan zijn. Deze eigentijdse monografie over rood zal u verbluffen op een manier dat alleen ROOD dat kan.

ROOD, in zijn meest positieve zin, is de kleur voor moed, kracht en pioniersgeest.

ARCHITECTURE

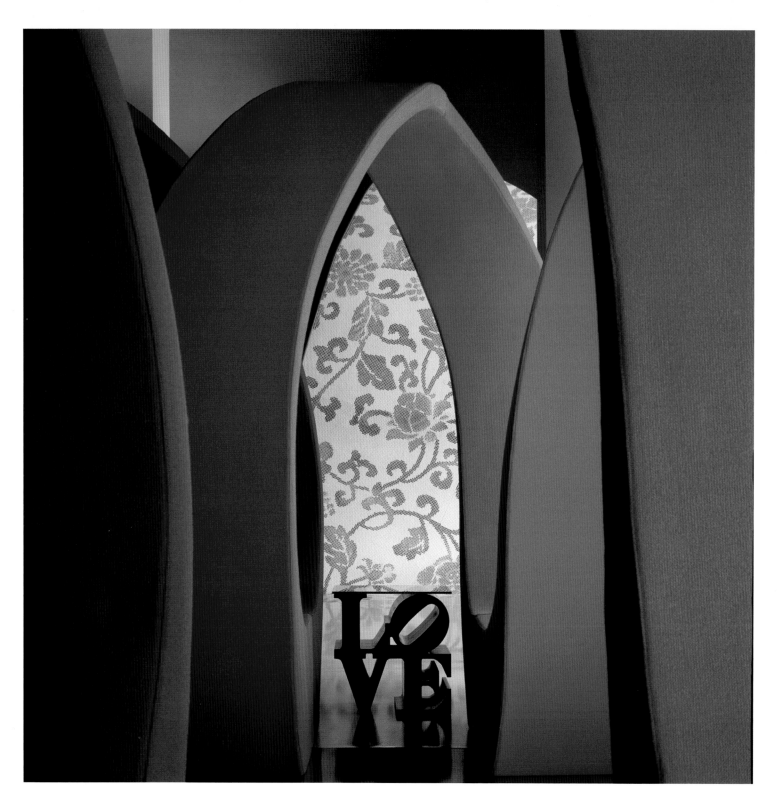

UNA HOTEL VITTORIA

Fabio Novembre
Florence, Italy
2003
www.unahotels.it/it/una_hotel_vittoria

For the interior of the Hotel Vittoria in Florence, Fabio Novembre has created what he refers to as a "technological inn". Blending a renaissance atmosphere with contemporary design it's a new Wunderkammer, or chamber of wonders, that's designed to astound. One of the champions of three-dimensionality, he tells breathtaking stories, expressing his ideas about design like a film director with a movie camera.

Pour ce projet concernant l'intérieur de l'Hôtel Vittoria à Florence, Fabio Novembre a créé ce qu'il a par la suite appelé une "auberge technologique". L'alliance d'une ambiance Renaissance avec un design contemporain a créé une nouvelle "Wunderkammer", ou cabinet de curiosités, conçu pour étonner. Ce champion de la tridimensionnalité raconte des histoires passionnantes, qui révèlent sa conception du design, comme un cinéaste le ferait pour son art avec une caméra.

Voor het interieur van Hotel Vittoria in Florence heeft Fabio Novembre een zogenaamde „technologische herberg" gecreëerd. Door een renaissancesfeer te combineren met hedendaags design, ontstond een nieuwe Wunderkammer, of wonderkamer, die ontworpen is om te verbazen. Als een van de kampioenen van de driedimensionaliteit, vertelt hij adembenemende verhalen en drukt hij zijn ideeën over design uit als een filmregisseur met een camera.

LE ROUGE

David Couet and Melker Andersson
Sweden
2007
www.lerouge.se

Occupying over three floors and nearly 370 m², Le Rouge is an enormous vibrant red space. The design of the interior has a traditional feel that creates a warm, luxurious setting reminiscent of turn-of-the-century French decadence.

S'étalant sur trois étages et près de 370 m², Le Rouge est un espace gigantesque entièrement revêtu d'une couleur rouge vibrante. En termes de design, la décoration y est traditionnelle et prend place au cœur d'un aménagement luxueux et chaleureux qui évoque la décadence française du début du siècle.

Met zijn drie verdiepingen en een oppervlakte van om en bij de 370 m² is Le Rouge een enorme zinderende rode ruimte. Het design van het interieur straalt traditie uit en creëert een warm, luxueus decor dat doet denken aan de Franse decadentie van rond de eeuwwisseling.

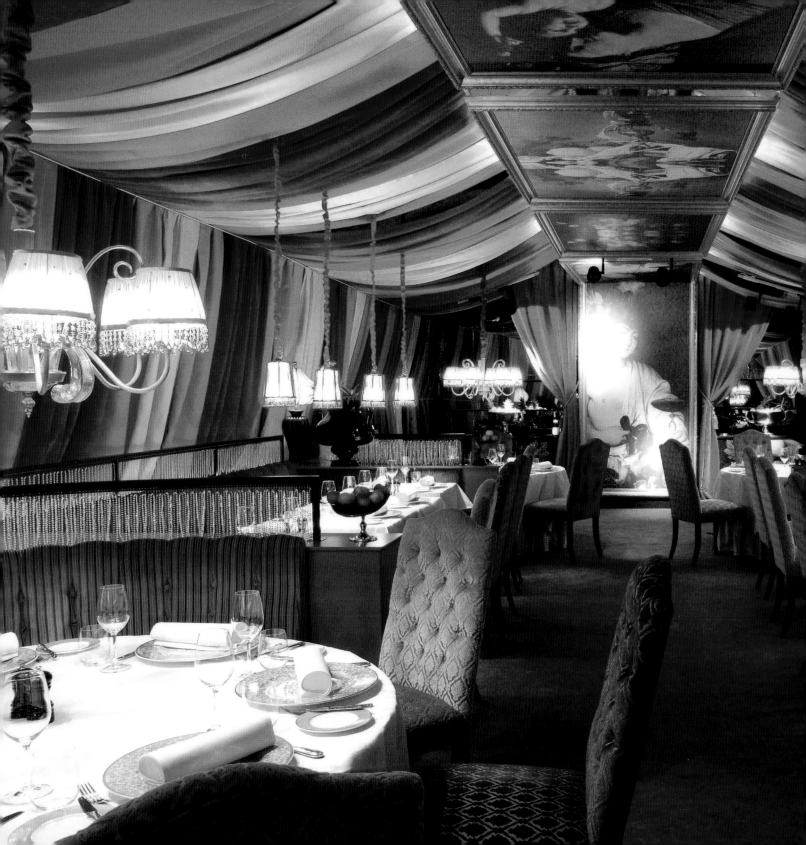

The lady in RED is dancing with me
Cheek to cheek
Theres nobody here
Its just you and me
Its where I wanna be
But I hardly know this beauty by my side
I'll never forget the way you look tonight

The lady in RED,

My lady in RED (I love you)

CHRIS DE BURGH, "The Lady in Red", 1986

MOVIESPACE CENTER - JCA CINEMAS ALPICAT

Innova Designers
Lleida, Spain
2007

The floor of the lobby and entrance to the projection rooms of the JCA Cinemas Alpicat and the restrooms of the *Moviespace Center*, with a surface area of over 5,000 m², are tiled in porcelain from the Italian firm Cerdomus and mosaic vitreous from the Spanish firm Onix. This multi-screen cinema has a total of 3,200 seats, 2,300 m² of shops and restaurants and 1,100 m² parking spaces.

Le vestibule et l'entrée menant aux salles de projection du JCA Cinemas Alpicat, ainsi que les toilettes de son *Moviespace Center*, sont recouverts de carreaux de porcelaine fournis par l'entreprise italienne Cerdomus et de mosaïque vitrifiée provenant de la société espagnole Onix. Sur une surface de plus de 5 000 m², ce cinéma offre 3 200 places assises, 2 300 m² de magasins et de restaurants et un parc de stationnement de 1 100 m².

De vloer van de lobby en de ingang van de projectieruimte van de JCA Cinemas Alpicat en de toiletten van het *Moviespace Center*, met een oppervlakte van meer dan 5.000 m², zijn bezet met porseleinen tegels van de Italiaanse firma Cerdomus en glasmozaïek van de Spaanse firma Onix. Deze bioscoop met meerdere schermen heeft in totaal 3.200 zitplaatsen, 2.300 m² winkels en restaurants en 1.100 m² parkeerplaatsen.

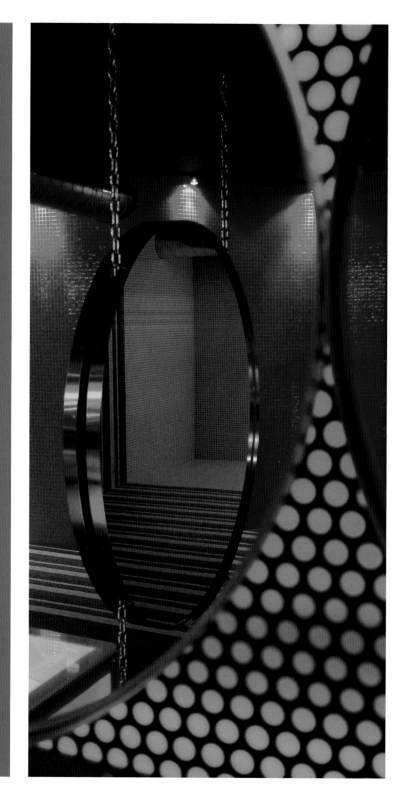

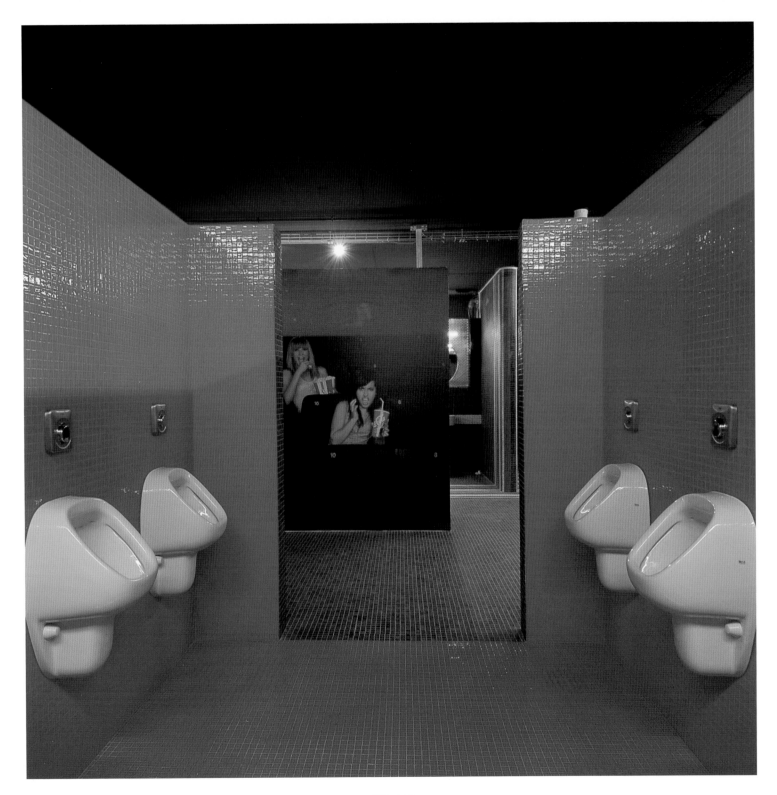

PIERRE CUYPERS

Maurice Mentjens Design
Holtum, The Netherlands
www.mauricementjens.com

The award winning designer Maurice Ment Jens was the head designer for the Pierre Cuypers architecture exhibit at the *Stedelijk Museum Roermond*. Ment Jens used contemporary techniques with extraordinary clarity and visual attractiveness in the exhibition design giving form to the architect's passion, spirituality, business and theory.

Designer récompensé par de nombreux prix, Maurice Ment Jens a conçu, au *Stedelijk Museum Roermond* (Pays-Bas), une exposition sur l'architecte Pierre Cuypers. Employant à son exposition des techniques contemporaines novatrices d'un point de vue visuel, il a su relayer la passion et la spiritualité de l'artiste, ainsi que les bases théoriques de son travail.

De gevierde designer Maurice Mentjens was de hoofdontwerper van de architectuurtentoonstelling over Pierre Cuypers in het *Stedelijk Museum Roermond*. Mentjens gebruikte hedendaagse technieken met buitengewone helderheid en visuele aantrekkelijkheid in zijn ontwerp voor de tentoonstelling rond de architect, waarin de thema's passie, spiritualiteit, business en theorie centraal staan.

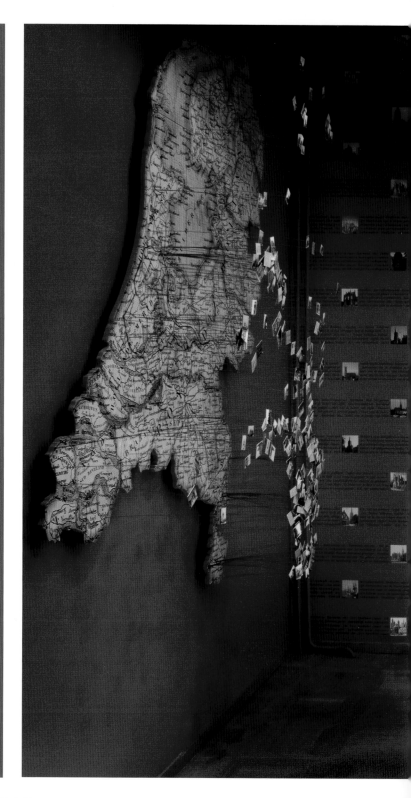

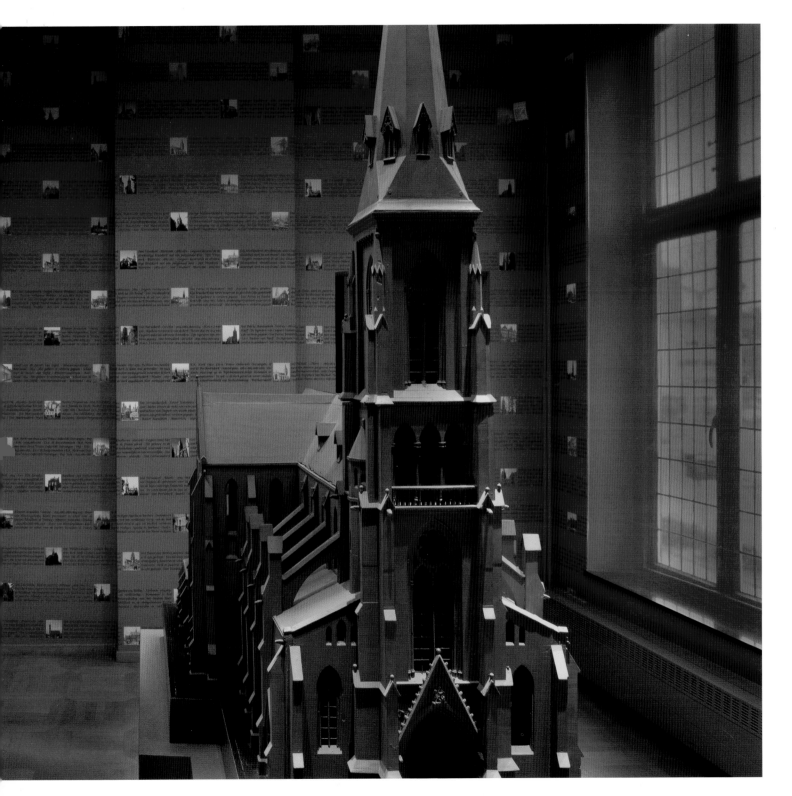

THE ANDRE MALRAUX LIBRARY

Architects: Jean Marc Ibos Myrto Vitart.

The photographers : Georges Fessy and Philippe Ruault

Strasbourg - France

2008

A long red ribbon integrated into the building connects the separate public spaces. Using an industrial language, the height of the building allows the lattice work of pipes and fittings to be left visible and contribute to the linearity of the site.

Un long ruban rouge parcourt la bibliothèque André Malraux, séparant les plates-formes privées des espaces publics. De façon à compenser le manque de hauteur disponible sur le site, les architectes ont opté pour la réalisation d'un bâtiment de type industriel, au sein duquel les canalisations et les installations restent visibles. Les tracés qu'ils constituent renforcent l'effet de linéarité de l'ensemble.

Een lang rood lint dat geïntegreerd is in het gebouw, verbindt de aparte publieke ruimtes. De hoogte van het gebouw laat toe gebruik te maken van een industriële taal. Het duidelijk zichtbare traliewerk van buizen en fittings draagt bij tot de lineariteit van de site.

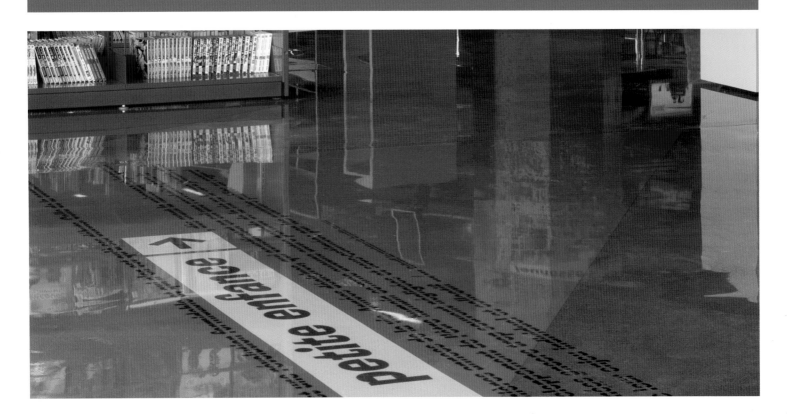

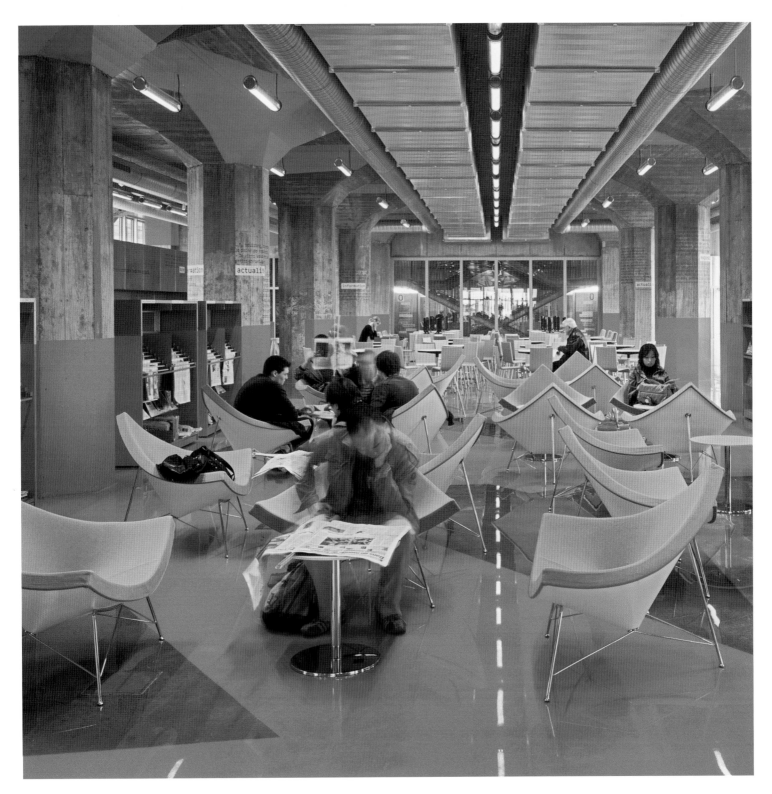

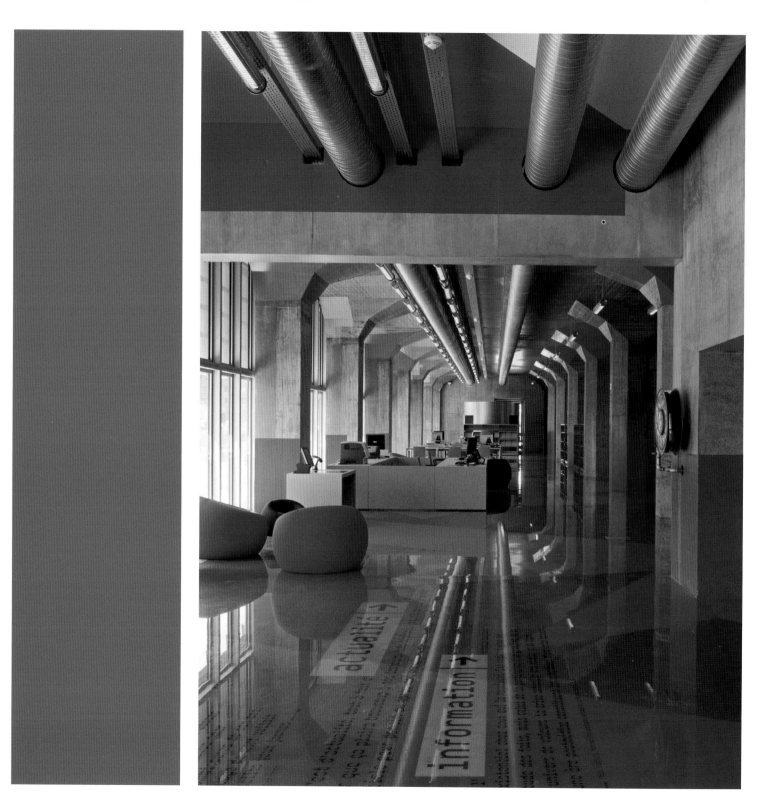

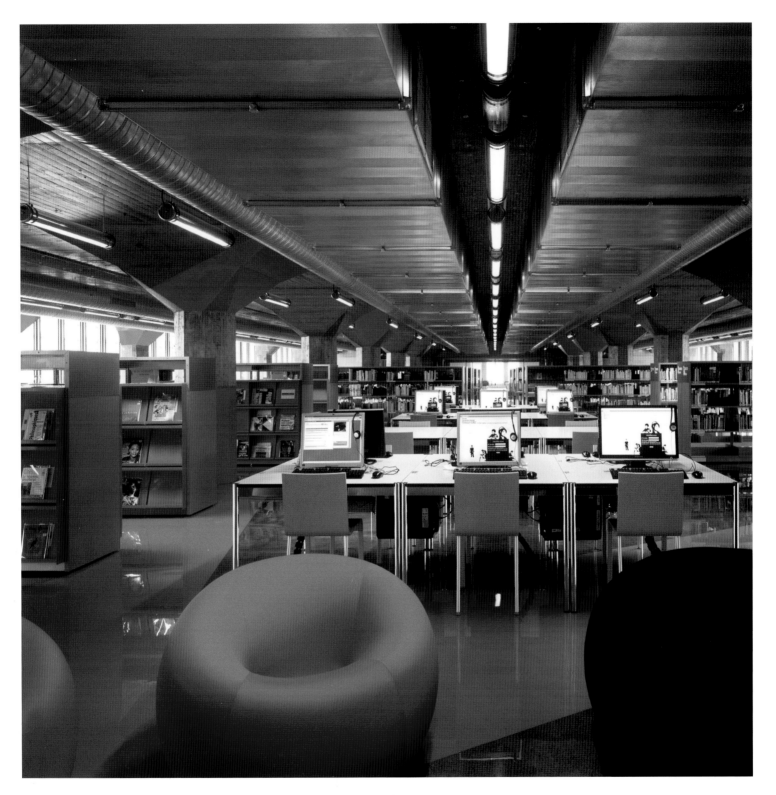

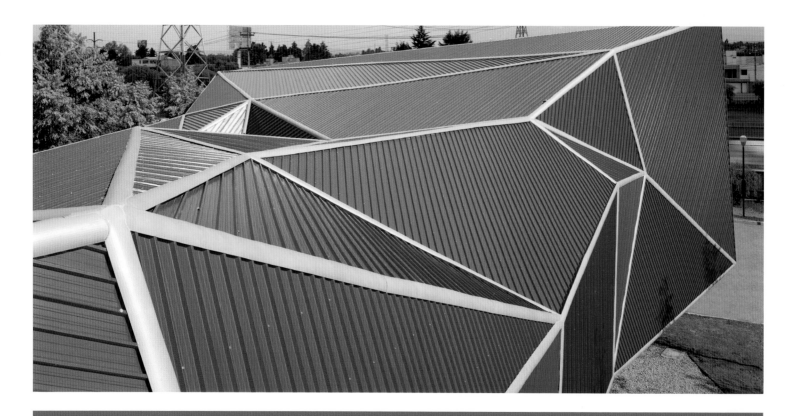

NESTLÉ CHOCOLATE MUSEUM

Michel Rojkind- Rojkind Arquitectos
Mexico
2007
www.rojkindarquitectos.com

The Nestlé experience in Mexico includes a child-friendly museum that's both playful and bold. Its polymorphous shape can be seen as anything from an origami bird to a spaceship. But what's surely clear is that the spectacular faceted red shapes of this amazing structure will definitely impress both children and adults alike.

L'expérience Nestlé à Mexico propose un musée pour enfants à la fois amusant et audacieux. La forme polymorphe de ce Musée du chocolat fait appel aussi bien à l'esprit d'un vaisseau spatial qu'à l'image d'un oiseau qui serait réalisé en origami. Il ne fait aucun doute que la spectaculaire façade rouge de cette structure impressionne chacun de ses visiteurs et qu'elle plaira aux enfants comme aux adultes.

De Nestlé-ervaring in Mexico bestaat uit een kindvriendelijk museum dat speels en gedurfd is. De polymorfe vorm kan worden gezien als iets wat het midden houdt tussen een origamivogel en een ruimteschip. Wat echter zeker duidelijk is, is dat de spectaculaire gefacetteerde rode vormen van deze wonderlijke structuur zowel indruk zullen maken op kinderen als op volwassenen.

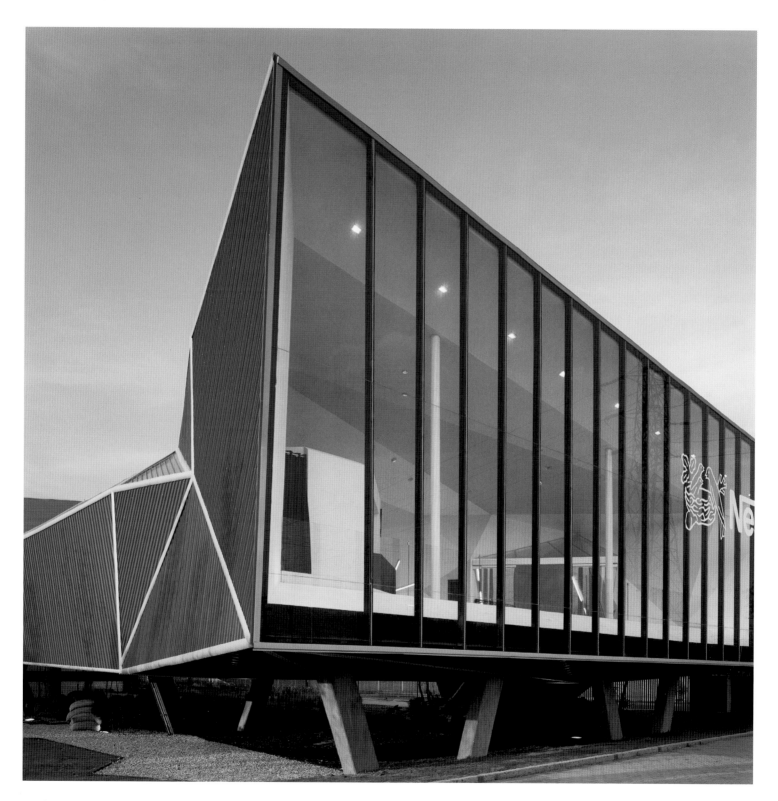

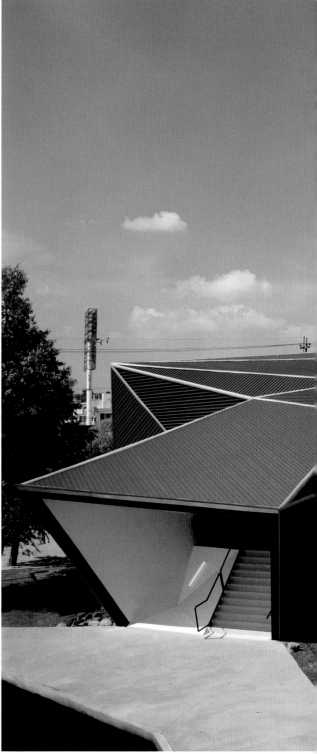

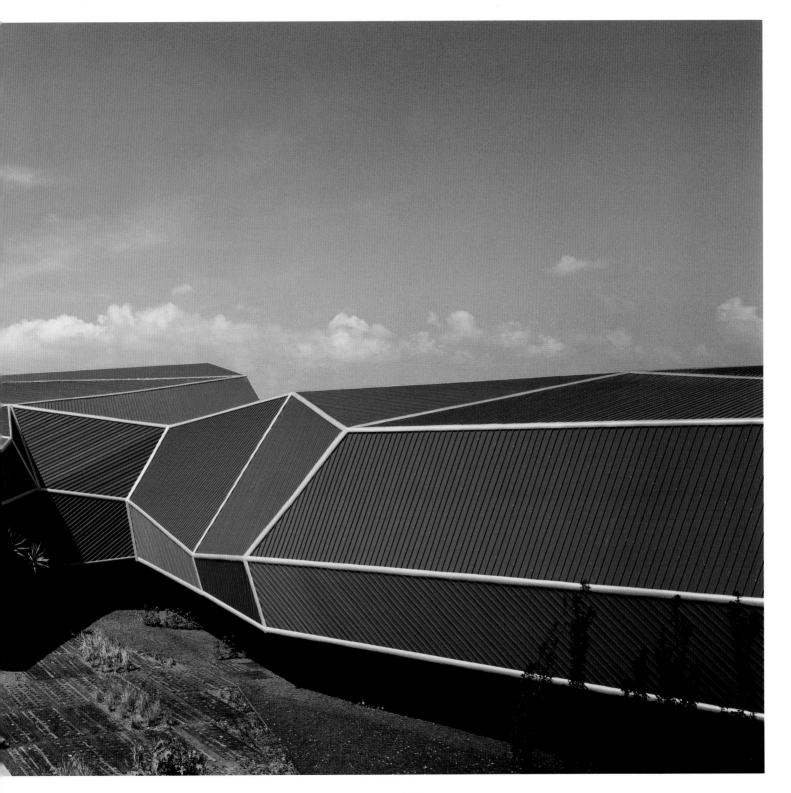

NEW GOLD MOUNTAIN

Melbourne, Australia
2008

www.newgoldmountain.org

Located in the heart of Melbourne´s Chinatown, New Gold Mountain indulges in an East-meets-West motif. The design creates a contemporary opium den that captures the decadence of colonial-era Shanghai. This unique and powerful interior design envelops its guests in a truly wonderful visual experience.

Situé en plein cœur du quartier chinois de Melbourne, le New Gold Mountain propose un concept qui mêle styles oriental et occidental. Le design rappelle une fumerie d'opium, version contemporaine, qui saisit la décadence de l'ère coloniale de Shanghai. Ce lieu imbibé d'une telle atmosphère, unique et extraordinaire, offre à ses hôtes une expérience visuelle merveilleuse.

New Gold Mountain, gelegen in het hart van Chinatown in Melbourne, speelt in op een toegeving aan een Oost-ontmoet-West motief. Het ontwerp creëert een eigentijds opiumhol dat de decadentie uitademt van het Sjanghai uit de koloniale tijd. Dit unieke en krachtige interieurontwerp hult zijn gasten in een echt wonderlijke visuele ervaring.

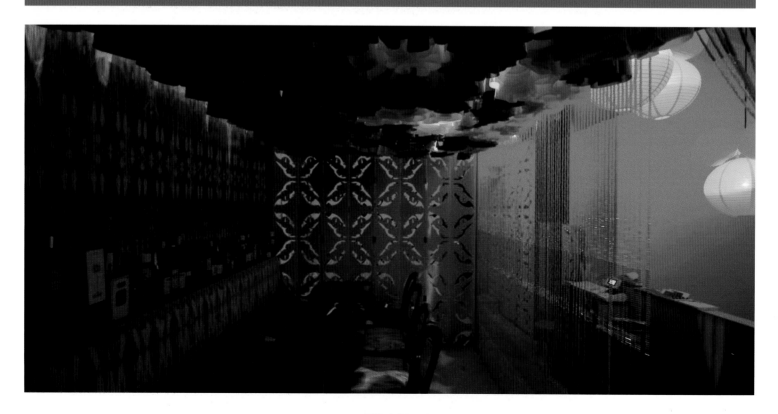

SILKEN PUERTA AMÉRICA

Zaha Hadid
Madrid, Spain
2005
www.hoteles-silken.com

Hotel Silken Puerta America is a hallmark of excellence in architecture and design because it's the first time that eighteen leading architects and designers have been brought together in one place to create spaces that inspire the imagination and stimulate all the senses of its visitors.

L'hôtel Silken Puerta America reflète sans conteste l'excellence en termes de design et d'architecture ; c'est la première fois, en effet, que 18 architectes et designers de talent se réunissaient pour donner vie ensemble à un espace capable de stimuler l'imagination et d'éveiller les sens de ses visiteurs.

Hotel Silken Puerta America is een toonbeeld van uitmuntende architectuur en dito design. Voor het eerst werden achttien toonaangevende architecten en designers samengebracht op een plaats om ruimtes te creëren die de verbeelding laten werken en die alle zintuigen van hun bezoekers stimuleren.

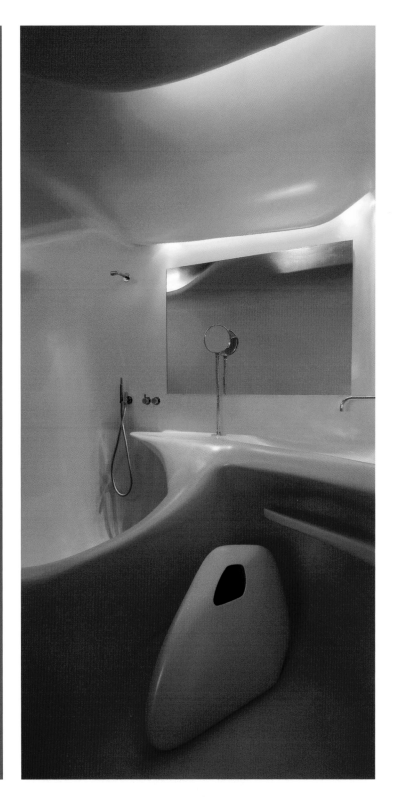

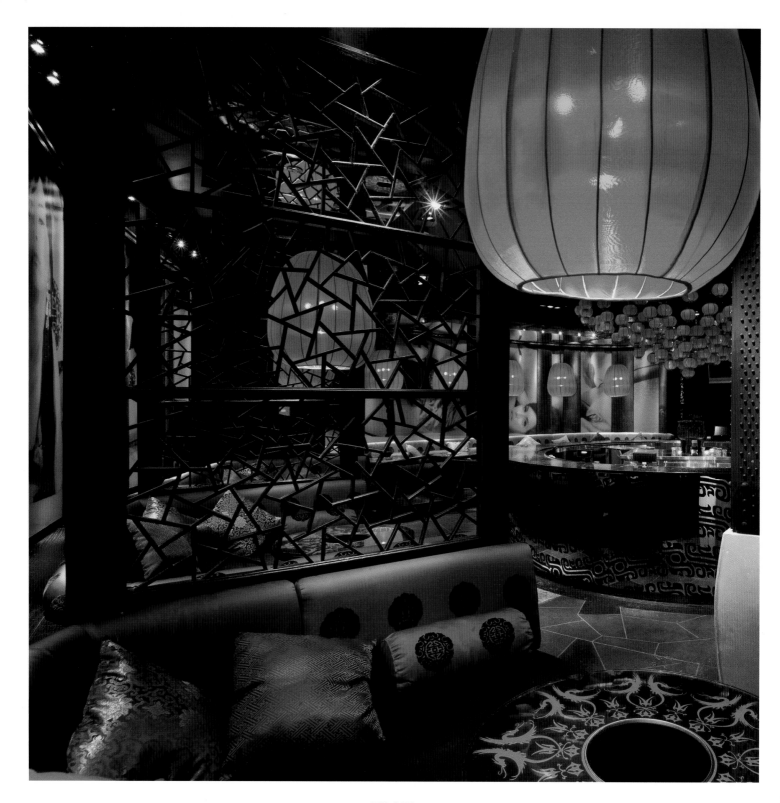

DRAGONFLY

Niagara Falls Casino Resort
Niagara Falls, Ontario Canada
http://www.dragonflynightclub.com

The legend of world-class nightclub entertainment has come to life at *Dragonfly Nightclub* in Niagara falls, Canada. Get swept away into a dream state with images of Asian styled beauties in the classical red chamber of the club's prestigious bottle service lounge. The club's Asian inspired decor is sensuously playful and its opulence and cutting edge sophistication mark a legendary evolution in nightclub entertainment.

Le sommet du divertissement nocturne prend vie au Canada, non loin des chutes du Niagara, au sein d'un espace baptisé *Dragonfly Nightclub*. Laissez-vous emporter par l'esthétisme typiquement asiatique de la traditionnelle chambre rouge du prestigieux bar du club. Ce décor, sensuellement malicieux, apporte une opulence et une sophistication nouvelles dans le monde très exclusif des night-clubs.

De legende van amusement in een nachtclub op wereldniveau is tot leven gekomen in de *Dragonfly Nightclub* in Niagara falls, Canada. Laat u meeslepen in een droomtoestand met beelden van schoonheden in Aziatische stijl, in de klassieke rode kamer van de prestigieuze 'bottle service lounge' van de club. Het op Azië geïnspireerde interieur van de club is sensueel speels en de weelderigheid en het meest geavanceerde raffinement staan garant voor een legendarische evolutie op het vlak van entertainment in nachtclubs.

ULTRA

Toronto, Canada
www.ultratoronto.com

Socialize and dine surrounded by iconic photographer Stephen Green-Armytage's capricious 4.5 m tall roosters blown up onto enormous panels. In keeping with the bird theme, the audacious designer, Castor, has created a 7.5 m long communal dining table of solid oak that seats 24 people and also doubles as a runway for fashion shows. With legs that are each hand carved homages to a different feathered friend, the table is the centre piece of this group dining experience.

Dîner entre amis entourés de coqs aux allures capricieuses de 4,5 m de hauteur, telle est la proposition du restaurant Ultra. Réalisées par le photographe Stephen Green-Armytage et agrandies sur de gigantesques panneaux, ces images sont ici mises en scène par le designer Castor. Reprenant le thème des oiseaux, ce dernier a créé une table en chêne de 7,5 m de longueur qui, au choix, peut accueillir 24 personnes ou faire office de podium pour des défilés de mode. Avec ses pieds sculptés évoquant divers volatiles, cette table est sans conteste le bijou de ce lieu hors norme.

Dineer en ontmoet je vrienden, omringd door de 4,5 m grote, grillige hanen van de iconische fotograaf Stephen Green-Armytage, die uitvergroot zijn op enorme panelen. Aansluitend op het vogelthema creëerde de grensverleggende designer, Castor, een 7,5 m lange gemeenschappelijk eettafel in massieve eik, die plaats biedt aan 24 mensen en die ook dient als catwalk voor modeshows. Met poten die stuk voor stuk met de hand uitgesneden hommages zijn aan een andere gevederde vriend, vormt de tafel het middelpunt van een dinerervaring in groep.

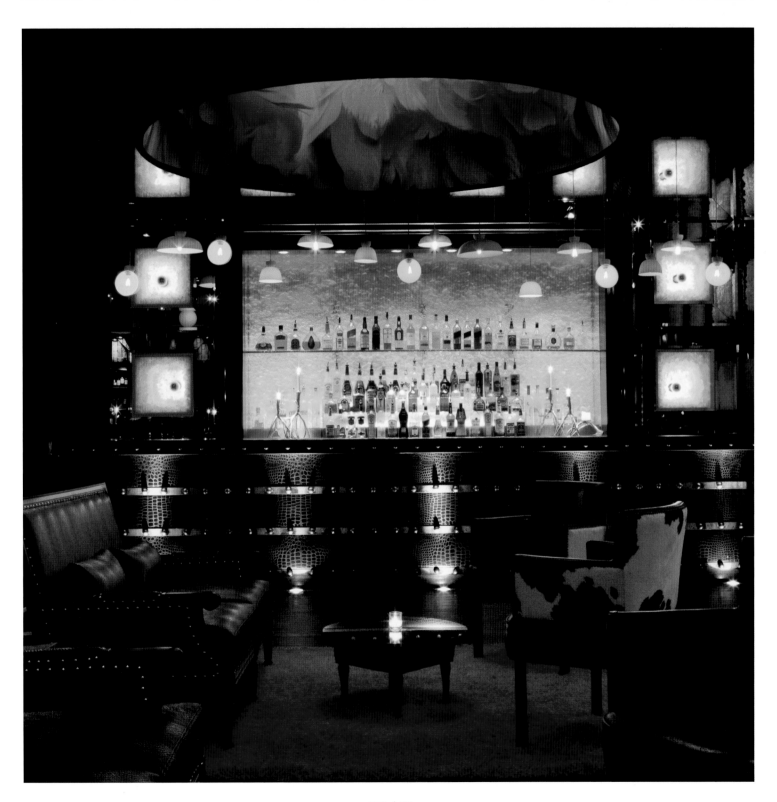

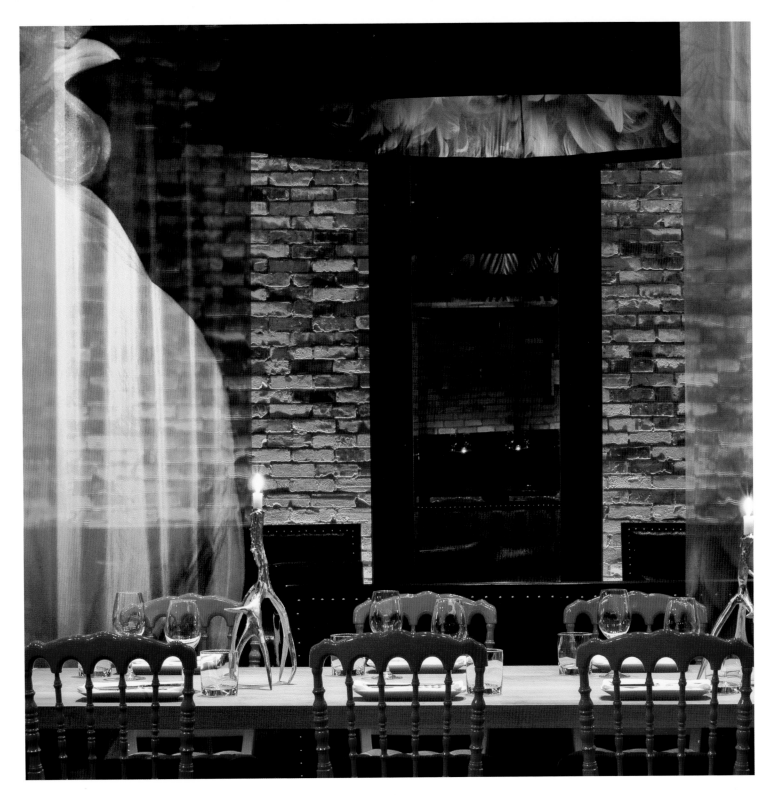

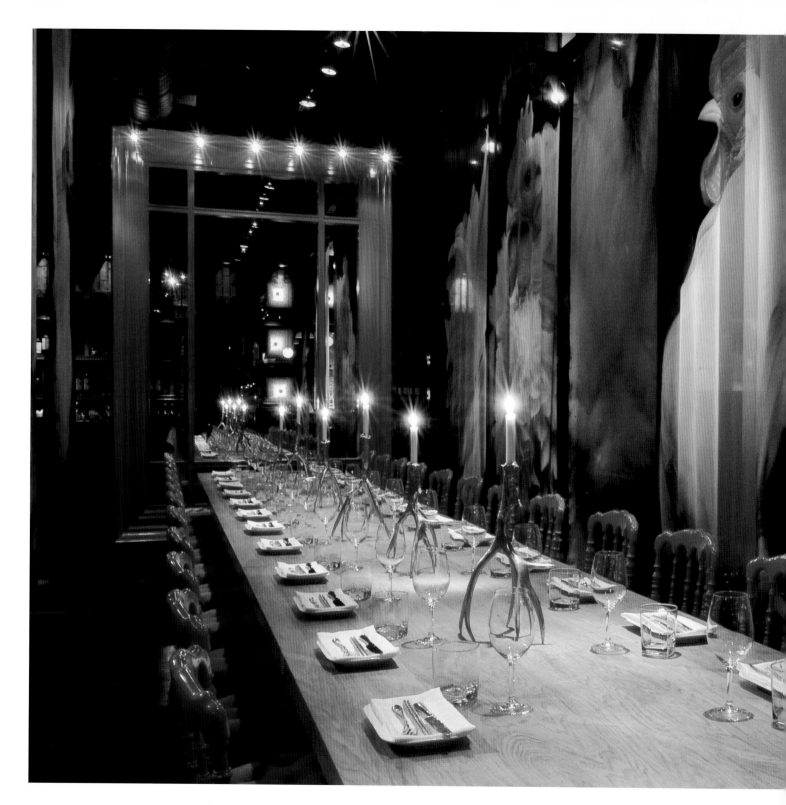

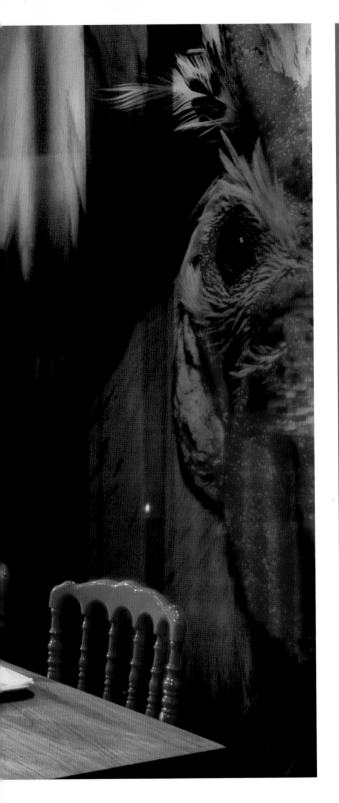

DESIGN

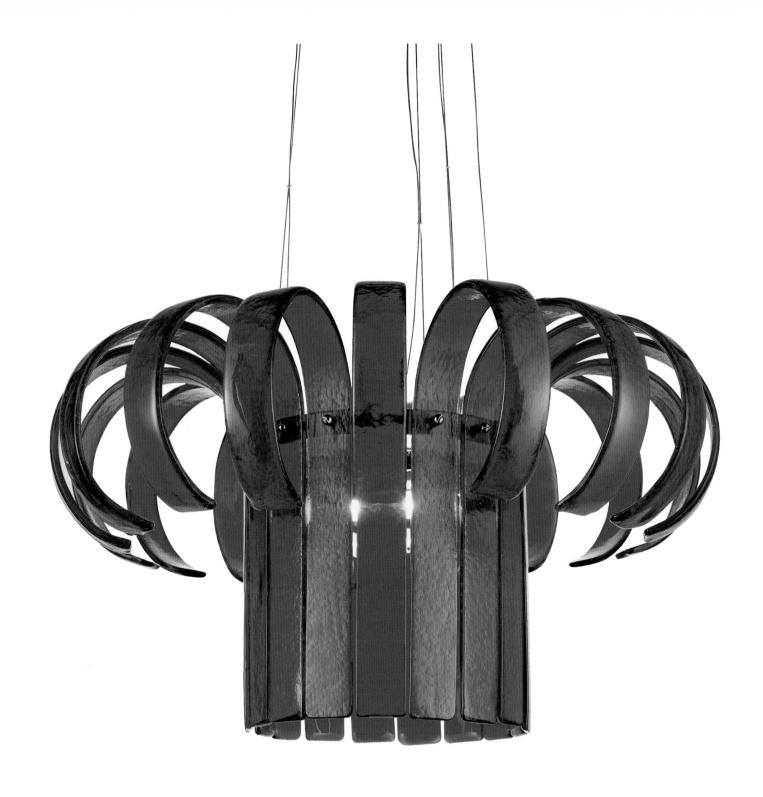

ZOE

Sandro Santantonio-La Murrina
Italy
www.lamurrina.com

Sandro Santantonio's Zoe for La Murrina is a hanging lamp designed for the home with a strong personality that evokes a precious atmosphere perfect for new romantic living rooms. It's a modular system available in different sizes with a nickel structure and hand-made curved glass elements.

Zoe est un luminaire suspendu conçu pour la maison, créé par Sandro Santantonio pour La Murrina. Jouissant d'une forte personnalité tout en libérant une atmosphère délicate, cette lampe est idéale pour agrémenter les nouveaux salons romantiques. Disponible dans différentes dimensions, ce système modulaire est composé de nickel et de certains éléments en verre galbé réalisés à la main.

De Zoe van Sandro Santantonio voor La Murrina is een hanglamp die ontworpen werd voor huizen met een sterke persoonlijkheid, en die een perfect lieflijke sfeer oproept in nieuwe romantische woonkamers. Het is een modulaire systeem dat beschikbaar is in verschillende maten met een nikkelstructuur en met de hand gemaakte elementen in gebogen glas.

Red rain is coming down
Red rain is pouring down
Red rain is coming down all over me
Im bathing in it
Red rain coming down
Red rain is coming down
Red rain is coming down all over me

PETER GABRIEL, "Red Rain", 1986

KU-DIR-KA

Paulius Vitkauskas
London, UK
2006
www.contraforma.com

Combining the classic functionality of grandma's rocking chair with the ingenuity of modern design, the Ku-Dir-Ka rocking chair offers the best of both worlds. Your body feels a chair, but when you lean back expecting stability... you're moving instead!

Mariant la fonction classique du fauteuil de grand-mère à l'ingéniosité du design moderne, le rocking-chair Ku-Dir-Ka présente une combinaison exemplaire. Derrière son aspect rigide qui ne laisse pas paraître sa mobilité, ce fauteuil vous surprendra à basculer lorsque vous vous inclinerez vers l'arrière...

Dankzij de combinatie van de klassieke functionaliteit van grootmoeders schommelstoel met het vernuft van modern design, biedt de Ku-Dir-Ka-schommelstoel het beste van beide werelden. Uw lichaam voelt een stoel, maar wanneer u achteruit leunt en stabiliteit verwacht ... gaat u in plaats daarvan bewegen!

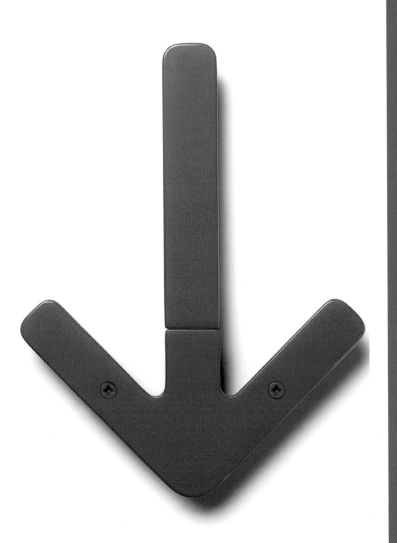

ARROW HANGER

Gustav Hallén- Design House Stockholm
Stockholm, Sweden
www.designhousestockholm.com

Open the Arrow Hanger and extract 95 mm of precision-milled powder coated aluminium. In a perfectly horizontal position the soft edged hanger can support hefty loads. When not in use, the Arrow hanger decorates the wall like an iconic graphic symbol. Gustav Hallén found his inspiration for Arrow's innovative design while out sailing. After scaling the rigging and stowing the ladder in the mast, he got an idea as sharp and clear as a sea breeze.

Cet objet énigmatique est un cintre. Constitué d'une épaisseur de 95 mm d'aluminium et extrêmement léger, il est capable de supporter des charges significatives lorsqu'il est positionné horizontalement. Au-delà d'une utilisation pratique, il orne un mur tel un symbole graphique. Son design en forme de flèche, en effet, a été inspiré au designer Gustav Hallén par la navigation. C'est en effet lors d'un voyage sur son bateau, après avoir escaladé le gréement et arrimé l'échelle sur le mât, que celui-ci eut cette idée, aussi limpide et légère que la brise de mer.

Open de Arrow-hanger en trek 95 mm met precisie gefreesd, gemoffeld aluminium uit. In een perfect horizontale positie kan de hanger met zachte randen zware lasten dragen. Wanneer hij niet in gebruik is, siert de Arrow-hanger de muur als een iconisch grafisch symbool. Gustav Hallén vond zijn inspiratie voor het innoverende ontwerp van de Arrow tijdens het zeilen. Nadat hij het tuig beklommen had en de ladder in de mast opgeborgen had, kreeg hij een idee dat even scherp en helder was als de zeebries.

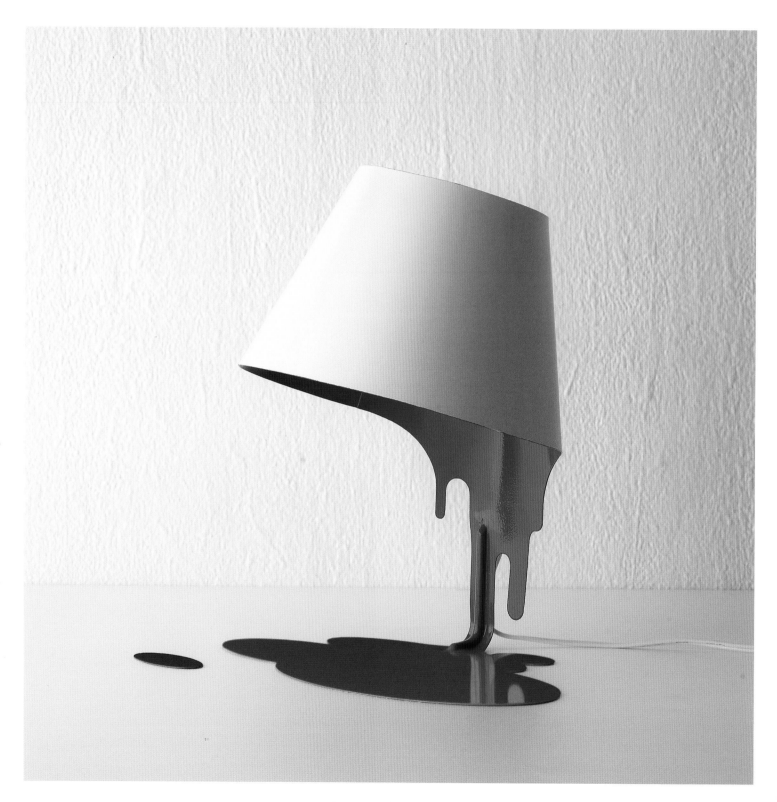

LIQUID LAMP

Okamoto Kouichi- Kyouei Design
Shizuoka City, Japan
2008
www.kyouei-ltd.co.jp

A lamp that looks like it's melting designed with such ingenuity you'll be rubbing your eyes in disbelief. The lamp itself has a simple design that consists of a single sheet of metal. It's the bright red silicone that makes the lamp look like it's bleeding that gives this product its dramatic edge.

Cette lampe ingénieuse, qui mêle différents styles, vous laissera bouche bée. D'une conception élémentaire, elle n'est composée que d'une simple feuille de métal. Mais, agrémentée d'un écoulement apparent aux allures d'hémorragie, réalisé en silicone rouge vif, elle vous transmettra une indéniable sensation d'effroi.

Een lamp die eruit ziet alsof ze smelt en ontworpen is met zoveel vernuft, dat u uw ogen niet gelooft. De lamp zelf heeft een eenvoudig ontwerp dat bestaat uit een enkel blad metaal. Het is de helderrode siliconenafwerking die ervoor zorgt dat de lamp lijkt te bloeden, die dit product een dramatisch kantje geeft.

O my Luve's like a RED, RED rose
That's newly sprung in June:
O my Luve's like the melodie
That's sweetly play'd in tune.

As fair art thou, my bonnie lass,
So deep in luve am I:
And I will luve thee still, my dear,
Till a' the seas gang dry:

Till a' the seas gang dry, my dear,
And the rocks melt wi' the sun;
I will luve thee still, my dear,
While the sands o' life shall run.

And fare thee weel, my only Luve
And fare thee weel, a while!
And I will come again, my Luve,
Tho' it were ten thousand mile.

ROBERT BURNS, "My Love is Like a Red, Red Rose", 1794

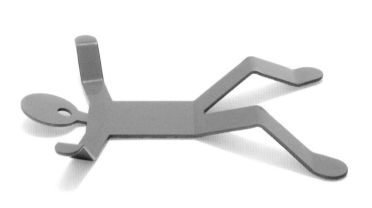

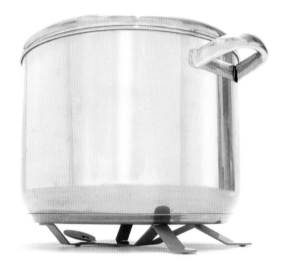

HOTMAN

Shahar Peleg- Peleg Design
Tel- Aviv, Israel
www.peleg-design.com

Shahar Peleg designs, develops and produces limited edition commercial products with additional values that give them a fresh character. He typically uses minimalist forms and ordinary materials in his products, including the Hotman, a red iron trivet for a hot pot.

Shahar Peleg conçoit, développe et réalise des articles commerciaux en séries limitées. Employant des formes minimalistes et des matériaux ordinaires, il impulse à ses objets un aspect moderne qui leur confère une véritable valeur ajoutée. Ci-dessus, le Hotman est un dessous-de-plat en fer rouge qui ne ressemble à aucun autre.

Shahar Peleg ontwerpt, ontwikkelt en produceert gelimiteerde edities van commerciële producten met toegevoegde waarden die hen een fris karakter geven. Typisch voor hem is het gebruik van minimalistische vormen en gewone materialen in zijn producten, zoals ook bij de Hotman, een rode ijzeren onderlegger voor hete potten.

EARTHQUAKE TABLE

Esposito Martino
Lausanne, Switzerland
2001
www.despositogaillard.com

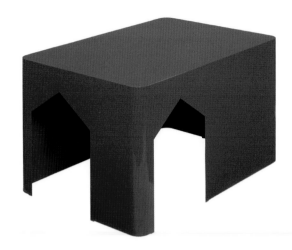

Strong enough to hold several hundred pounds, this ultimate indoor reinforced shell in the form of a table hides emergency first aid supplies and typical Swiss products beneath its steel frame top. The table is intended to give a feeling of security, relief and safety in stressful situations, such as earthquakes.

Suffisamment solide pour supporter plusieurs centaines de kilos, cette carapace renforcée prend la forme d'une table et cache en dessous de sa surface en acier une trousse de secours ainsi que des articles typiquement suisses. L'objectif étant de transmettre, en cas de situation critique (tremblement de terre, tempête...), un sentiment de sécurité et d'assistance.

Deze ultieme verstevigde schelp in de vorm van een tafel is sterk genoeg om enkele honderden kilo's te dragen. Ze verbergt nood-voorraden voor eerste hulpverlening en typisch Zweedse pro-ducten onder een blad op een stalen frame. De tafel is bedoeld om een gevoel van zekerheid, bescherming en veiligheid te geven in stressvolle situaties zoals aardbevingen.

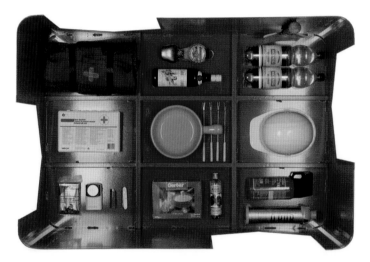

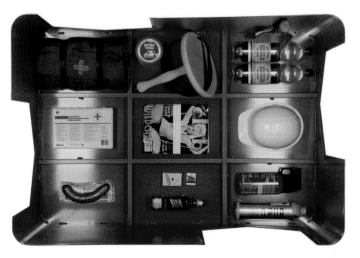

CUKS

Nani Marquina
Barcelona, Spain
2002
www.nanimarquina.com

This rug, designed by Nani Marquina in 2002, is manufactured in Morocco. The collection is made with 100% pure wool using a traditional hand loomed system. It's inspired by the shape of a windmill, which is used to express the idea that everything is in constant movement.

Ce tapis, fabriqué au Maroc, fut dessiné par Nani Marquina en 2002. D'une confection 100 % pure laine, la collection dont il est issu est tissée à la main suivant une technique traditionnelle. Ce tapis, dans lequel il fait bon s'enfoncer en douceur, exprime l'idée que chaque chose est constamment en mouvement.

Dit tapijt, in 2002 ontworpen door Nani Marquina, werd vervaardigd in Marokko. De collectie is vervaardigd van 100 % zuivere wol en geweven op een traditioneel manueel weefgetouw. Het tapijt is geïnspireerd op de vorm van een windmolen, die wordt gebruikt om het idee uit te drukken dat alles permanent in beweging is.

HUIT SOFA

Emmanuel Laffon
San Francisco, CA. USA
2008
www.emmanuel-laffon.com

Huit Sofa is an unconventional loveseat with curves that change constantly depending on your position while its softness and surprising familiarity remain the same. With his designs Emmanuel Laffon brings flat things to life.

Huit Sofa est une causeuse peu conventionnelle. Munie de courbes constamment changeantes selon l'angle de vue, elle n'en reste pas moin familiarité et extrêmement plaisante. Une façon pour Emmanuel Laffon de prouver qu'un objet considéré comme désuet peut trouver sa place dans notre quotidien...

Huit Sofa is een onconventionele tweezit met rondingen die zich voortdurend aanpassen, afhankelijk van uw houding, terwijl zijn zachtheid en verbazende vertrouwdheid hetzelfde blijven. Met zijn ontwerpen brengt Emmanuel Laffon vlakke voorwerpen tot leven.

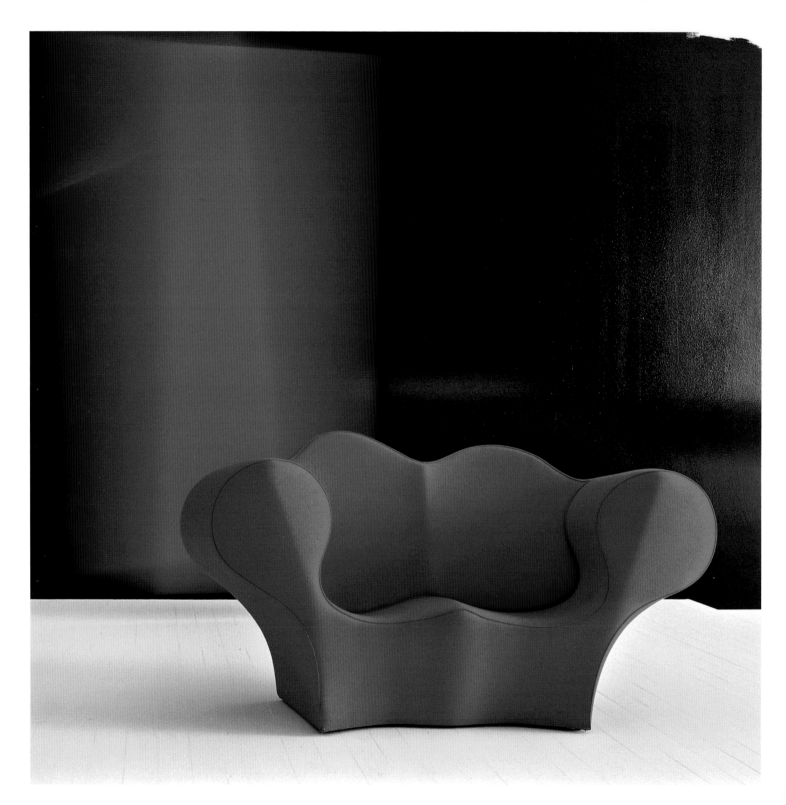

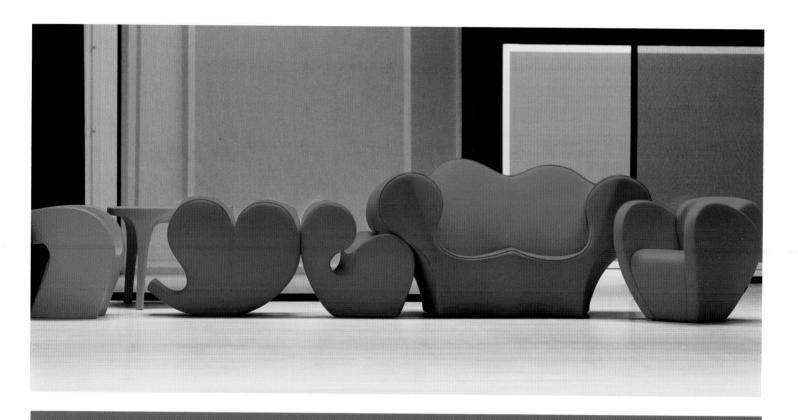

SPRING COLLECTION

Ron Arad
Italy
1991 - 1994
www.moroso.it

The Spring Collection is a continuation of Ron Arad's famous *Big Easy chairs*. The collection, which consists of several heart shaped sofas, features sensuous, luxurious and voluptuous curves of soft fabric or leather over injected polyurethane foam.

La Collection "Printemps" est un prolongement aux célèbres *Big Easy Chairs* de Ron Arad. Constituée de canapés luxueux et voluptueux aux courbes sensuelles, cette série se distingue par l'usage d'un tissu souple ou de cuir recouvert de mousse en polyuréthane injecté. Autre caractéristique : chaque pièce évoque la forme d'un cœur.

De Lentecollectie is een voortzetting van de beroemde "*Big Easy Chairs*" van Ron Arad. De collectie, die bestaat uit verschillende hartvormige sofa's, hebben sensuele, luxueuze en weelderige rondingen en zijn uitgevoerd in zachte stoffen of leder over spuitgegoten polyurethaanschuim.

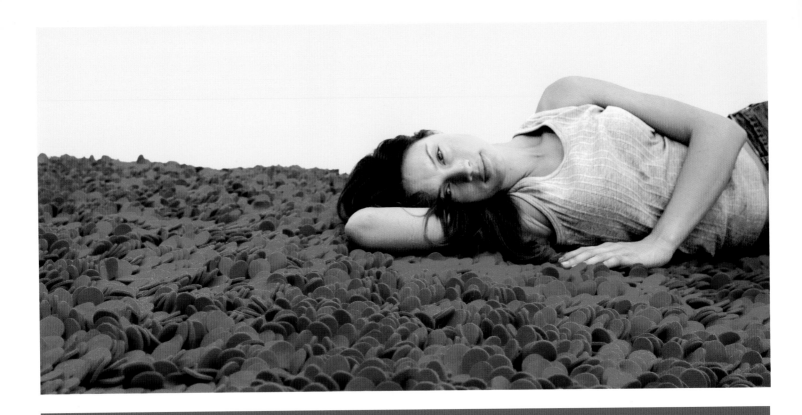

ROSES

Nani Marquina
Barcelona, Spain
2005
www.nanimarquina.com

Nani Marquina's Roses collection was created in India and is hand crafted in dyed felt and 100% pure wool. It's also one of the brand's most successful pieces because it's the first rug to incorporate die cut felt pieces, evoking the sensation of lying in an enormous field of rose petals.

La collection de tapis Roses, de Nani Marquina, a été dessinée en Inde. Chaque pièce, fabriquée à la main dans un feutre teint 100 % pure laine, incorpore des pièces de feutre découpé et teint. Cette caractéristique, grande innovation dans le domaine de la tapisserie, transmet la sensation magique de s'allonger sur un grand lit de roses.

De Roses-collectie van Nani Marquina werd gecreëerd in India en werd met de hand vervaardigd van geverfd vilt en 100 % zuivere wol. Dit is één van de meest succesvolle stukken van het merk, omdat het het eerste tapijt is waarin gekleurde stukken vilt geïntegreerd zijn, wat het gevoel oproept dat men in een enorm veld vol rozenblaadjes ligt.

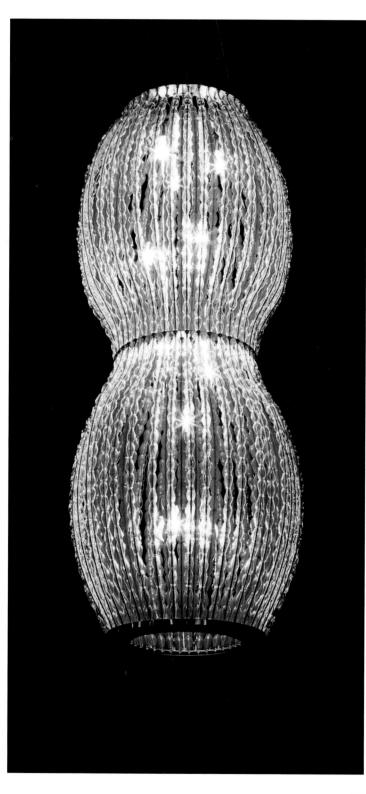

SIKE

Karim Rashid for La Murrina
Italy
2008
www.lamurrina.com

An object is always the sum of its parts, and Karim Rachid's Sike is no different. It's inspired by geometric shapes that are repetitive in scale. Sike is available in two different sizes and different colours that can be combined.

Un objet est toujours la somme des éléments qui le composent ; le lustre de Karim Rashid ne fait pas exception. S'inspirant de formes géométriques qui se répètent inlassablement, cet objet parcouru d'incrustations est disponible en différentes couleurs qui peuvent être combinées et en deux formats.

Een object is altijd de som van zijn onderdelen, en met de Sike van Karim Rashid is dat niet anders. Hij is geïnspireerd op geometrische vormen die repetitief zijn in schaal. Sike is beschikbaar in twee verschillende maten en verschillende kleuren die gecombineerd kunnen worden.

FOCUS 2 CHAIR

Eero Aarnio
Finland
2003
www.eero-aarnio.com

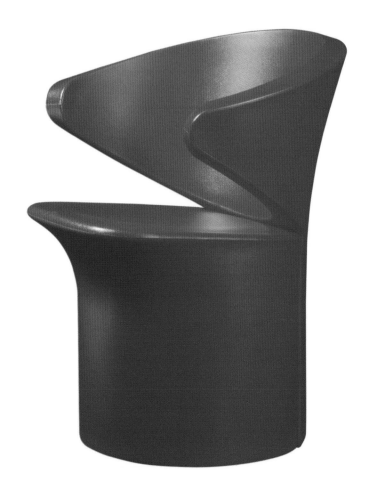

The Focus 2 Chair grew out of an interest in learning about new ways of seeing and producing. The revolutionary rotation moulding process that was used to make it offers the consumer modernity suitable for garden and outdoor furnishing.

Le Focus 2 Chair est le fruit d'une nouvelle manière de voir et de produire. Grâce à un procédé révolutionnaire de moulage par rotation, ce fauteuil présente un design spécifique qui en fait un meuble d'extérieur adapté pour le jardin.

De Focus 2-stoel ontstond uit de belangstelling naar nieuwe manieren van kijken en produceren. Het revolutionaire rotatievormproces dat werd gebruikt om hem te maken, biedt de klant een vleugje moderniteit, geschikt voor tuin- en buitenmeubilair.

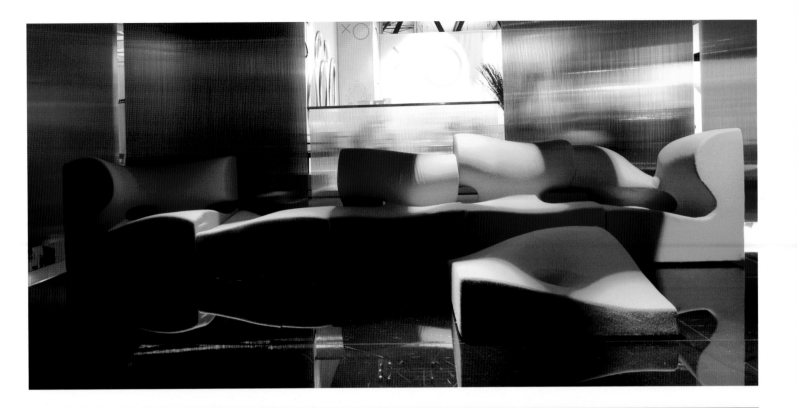

MISFITS

Ron Arad for Moroso
Milan, Italy
2007
www.moroso.it

Misfits is a modular seating system with many different pieces in shapes that seem to mould form in an almost sculptural way. A symphony of volumes, solids and empty spaces, its fluid sinuous lines and curves suggest undulating movement while providing the ultimate in comfort.

Misfits est un fauteuil de type modulaire fabriqué dans une mousse souple, dont les différents éléments semblent modelés de manière quasi sculpturale. Le jeu sur les volumes, les espaces, les lignes et les courbes suggère un mouvement ondulant et offre le must en termes de confort.

Misfits is een modulair zitsysteem met veel verschillende onderdelen in vormen die gegoten lijken als beeldhouwwerken. Een symfonie van volumes, vaste delen en lege ruimtes, met vloeiende, kronkelende lijnen en rondingen die een golvende beweging suggereren en het ultieme comfort bieden.

GIANT BRICK

Onur Mustak for OMC Design
Japan
2009
www.omcdesign.com

Onur Mustak is a Turkish designer who has created a wide range of original furniture. For the Giant Brick arm chair he found inspiration in his childhood. Drawing on joyful memories of his childhood when he liked to spend hours playing with Legos, the Giant Brick is an homage to all those kids who have toys that feed their imagination.

Onur Mustak est un designer turc à l'origine d'un large éventail de meubles originaux. Pour imaginer le fauteuil Giant Brick, il s'est inspiré de son enfance, puisant dans le souvenir des longues heures qu'il passait à jouer aux Lego. Ainsi, ce mobilier insolite est, en quelque sorte, un hommage singulier à tous les enfants dont les jouets nourrissent l'imagination.

Onur Mustak is een Turkse ontwerper die een uitgebreid gamma originele meubels heeft gecreëerd. Voor de Giant Brick armstoel inspireerde hij zich op zijn kindertijd. Zich baserend op prettige herinneringen aan zijn kindertijd, toen hij uren achter elkaar met Lego speelde, is de Giant Brick een eerbetoon aan al die kinderen die speelgoed hebben dat hun verbeelding stimuleert.

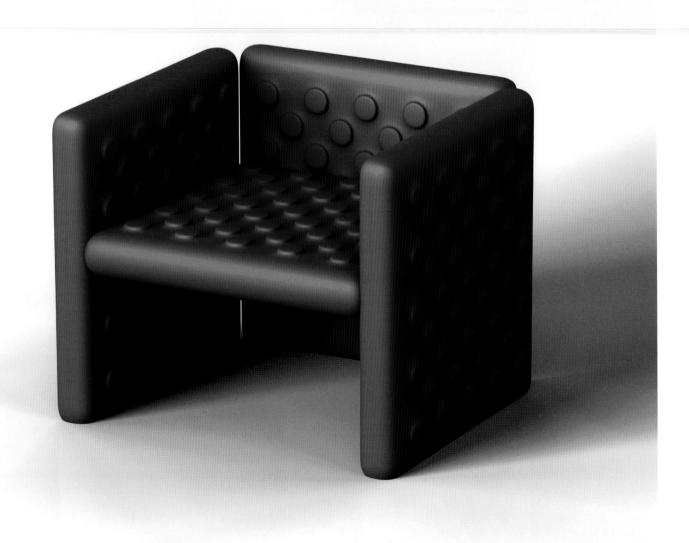

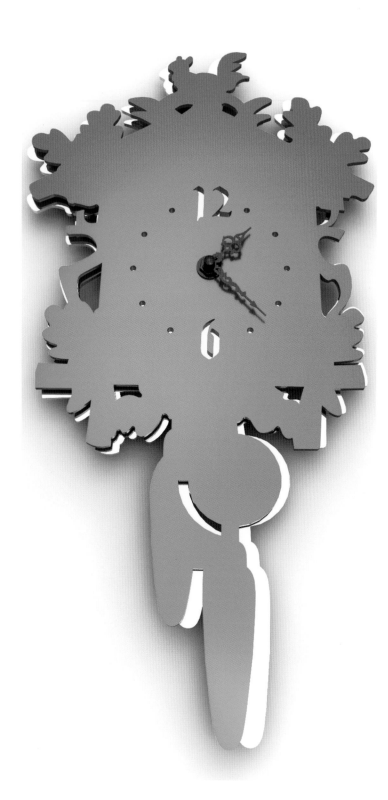

CUCKOO CLOCK

Sonic Design for Klaus Rosburg
Brooklyn, NY. USA
2007
www.sonicny.com

After migrating from his homeland to New York over 15 years ago, the designer's German genes have begun to show through in this contemporary version of the original German Cuckoo clock. Quite unorthodox and provocative, this clock, with a quartz movement, has a hook for easy hanging and is made of red acrylic with a slightly offset mirror behind the front face.

Installé depuis 15 ans à New York, le designer d'origine allemande Klaus Rosburg nous propose une version contemporaine de l'horloge traditionnelle. Peu orthodoxe et volontiers provocateur, ce coucou dispose, derrière son cadran en acrylique rouge, d'un miroir légèrement contrebalancé. Autres particularités : il est doté d'un mouvement à quartz et s'accroche facilement au mur. Une création *made in New York*.

Nadat hij meer dan 15 jaar geleden vanuit zijn thuisland naar New York emigreerde, kwamen de Duitse genen van de ontwerper aan de oppervlakte in zijn hedendaagse versie van de oorspronkelijke Duitse koekoeksklok. Deze vrij onorthodoxe en provocerende klok met een kwartsuurwerk, heeft een haak om gemakkelijk opgehangen te kunnen worden en is vervaardigd uit rood acryl met een lichtjes verschoven spiegel achter de voorzijde.

HUEVO

Denis Santachiara for La Murrina
Italy
www.lamurrina.com

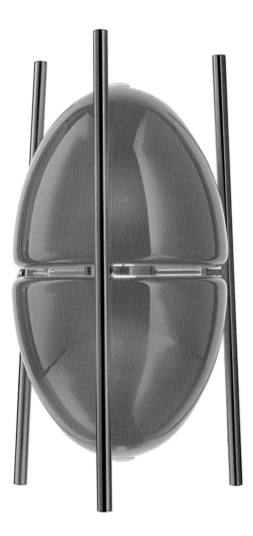

A perplexing design that could easily be from the distant fu-
ture, this table lamp exudes both mystery and modernity. It's
got everything: bold colour, an interesting design and surprising
functionality.

Bénéficiant d'un design déconcertant qui évoque une dimen-
sion futuriste, cette lampe de table dégage à la fois mystère et
modernité. Rien à redire, elle a tout : une couleur dynamique, un
design intéressant et une fonctionnalité surprenante.

Met hun verbluffend design, dat gemakkelijk uit een verre toe-
komst zou kunnen zijn, ademt deze tafel zowel mysterie als
moderniteit uit. Ze heeft alles: een gedurfde kleur, interessant
ontwerp en verrassende functionaliteit.

FLYING

Nani Marquina
Barcelona, Spain
2002
www.nanimarquina.com

The innovativeness of this collection isn't in the application of a different material or the use of a new manufacturing technique but rather in how it reinvents the classic concept of a rug by giving it a new use. Flying has three pieces, two foam wedges covered in wool and a 100% pure wool rug in a solid colour.

La modernité qui émane des tapis de la série Flying n'est le fait ni de l'application d'un nouveau matériau ni de l'usage d'une technique de fabrication inédite. Le designer a repensé le concept classique du tapis, pour en proposer un emploi renouvelé. Polyvalente par nature, chaque pièce se décompose en trois éléments : deux côtés volumineux en mousse réunis par un tapis 100 % pure laine de couleur unie.

Het vernieuwende karakter van deze collectie zit 'm niet in de toepassing van een apart materiaal of het gebruik van een nieuwe fabricagetechniek, maar veeleer in de manier waarop het klassieke concept van een tapijt opnieuw werd uitgevonden door er een nieuwe toepassing aan te geven. Flying bestaat uit drie delen: twee wigvormige stukken in schuimrubber bekleed met wol en een tapijt in 100 % zuivere wol in een effen kleur.

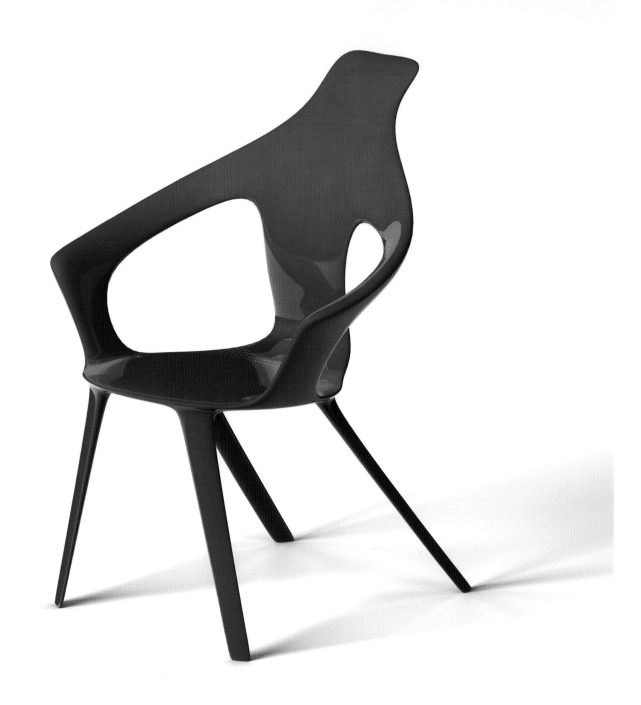

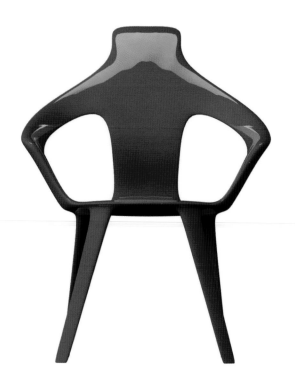

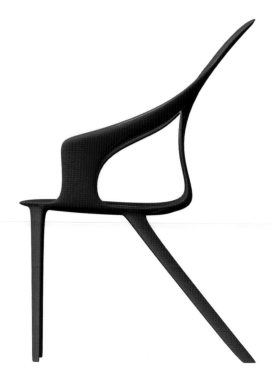

LAPIS

Onur Mustak for OMC Design Studios
Japan
2009
www.omcdesign.com

This elegant chair, perfect for bright places in your home, is a re-interpretation of a Chinese Ming Dynasty chair intended to bring the traditional Chinese chair into the modern era and give it a new look and feel. You can lean backwards without being afraid of falling. And it's so comfortable it will redefine your idea of comfort.

L'élégante Lapis est idéale pour illuminer votre intérieur. Interprétation moderne d'une chaise chinoise de la dynastie Ming, sa transposition dans l'ère moderne lui confère un aspect très original. Munie d'une conception sécurisante, elle ne peut à priori basculer vers l'arrière. La Lapis, enfin, est réputée pour son très grand confort. Aucun doute : l'essayer, c'est l'adopter !

Deze elegante stoel, die perfect geschikt is voor lichte ruimtes, is een herinterpretatie van een stoel uit het tijdperk van de Chinese Ming-dynastie, bedoeld om de traditionele Chinese stoel naar de moderne tijd over te brengen en hem een nieuw uitzicht en gevoel te geven. U kunt achterover leunen zonder bang te zijn om te vallen: de stoel is zo comfortabel dat u uw idee van comfort zult herzien.

MAGNETIC MAN

Shahar Peleg- Peleg Design
Tel- Aviv, Israel
www.peleg-design.com

Shahar Peleg's products are sold in design stores around the world and have been exhibited in numerous shows in many countries. His smart and surprising products that challenge the spectator to take a closer look are the result of his experiments with optical illusions and "magic". The Magnetic Man is another example of his creativity; his extra-strong magnets can hold up to 30 keys and can be attached to any metal surface.

Les créations de Shahar Peleg, régulièrement exposées, sont vendues dans le monde entier. Élégantes et surprenantes, elles sont le résultat d'expériences d'illusion d'optique et de magie. Le Magnetic Man illustre parfaitement ce parti pris, capable d'adhérer à n'importe quelle surface métallique et d'aimanter près de 30 clefs simultanément.

De producten van Shahar Peleg worden verkocht in design-winkels over heel de wereld en werden in talloze landen ten-toongesteld. Zijn vernuftige en verrassende producten die de toeschouwer uitdagen om van naderbij te kijken, zijn het re-sultaat van experimenten met optische illusies en 'magie'. De Magnetic Man is opnieuw een voorbeeld van zijn creativiteit; zijn supersterke magneten kunnen tot 30 sleutels vasthouden en het geheel kan bevestigd worden op elk metalen oppervlak.

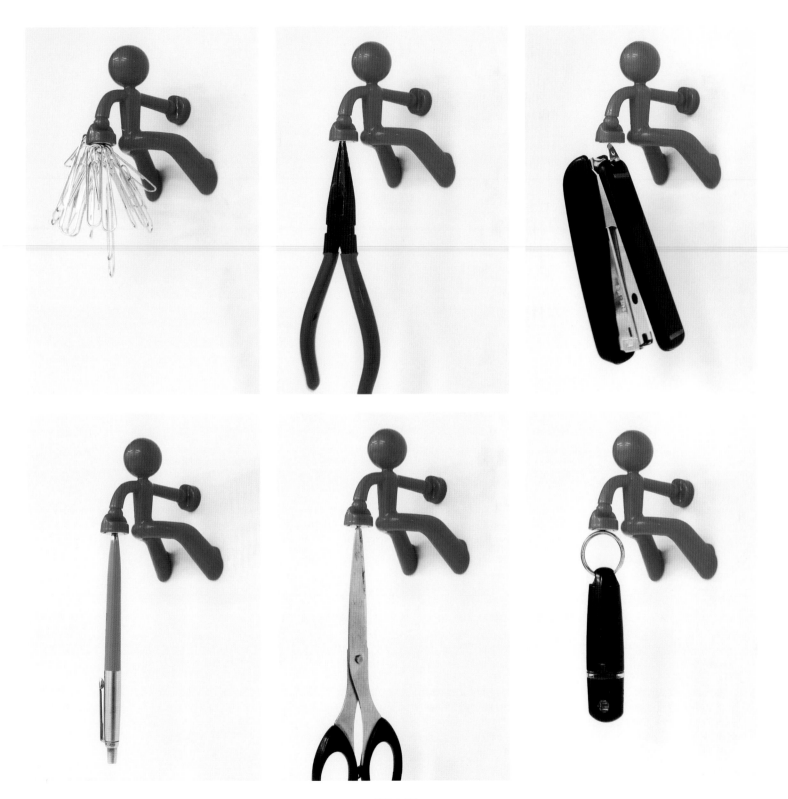

RUBY ROCKING CHAIR

Pouyan Mokhtarani
Tehran, Iran
2008
www.pouyanmokhtarani.com

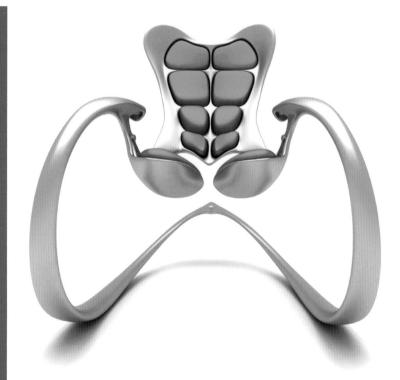

In a normal chair, there is an excessive build up of pressure in the seating area, whereas the Ruby Rocking Chair is equipped with two big liquid cushions in the seati ng element that distribute pressure and lower the temperature at the pressure points to prevent sweating in the hip area.

Appliquée à une chaise classique, une mesure de la pression au niveau du fessier témoigne d'une charge excessive. Pour répondre à ce constat, la Ruby Rocking Chair est équipée de grands coussins liquides qui permettent de répartir la pression ; ainsi, diminuant la température aux points de contact entre la chaise et l'utilisateur, elle diminue les risques de sueur pouvant apparaître sur les parties lombaires de ce dernier.

In een normale stoel kan de druk in de zitzone hoog oplopen, maar de Ruby Rocking Chair is uitgerust met twee grote vloeistofkussens in het zitelement om de druk te verdelen en de temperatuur te verlagen op de drukpunten, zodat transpireren in de heupzone vermeden wordt.

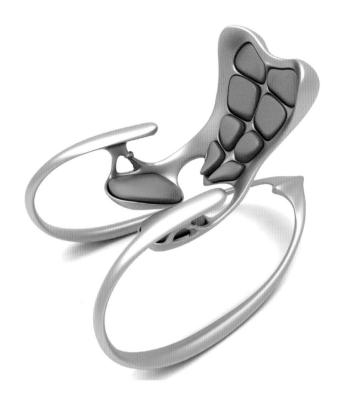

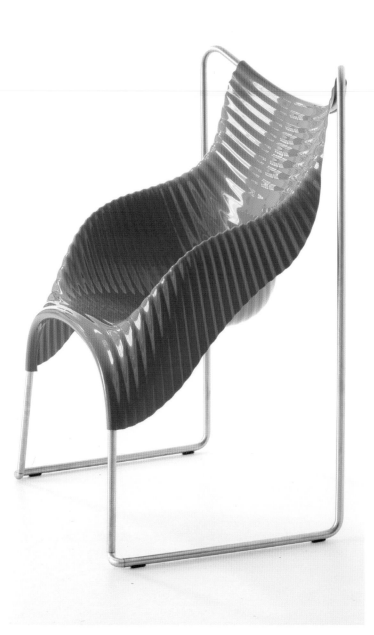

WAVY

Ron Arad for Moroso
Italy
2007
www.moroso.it

Out of his fondness for pushing the capabilities and performance of materials over the edge, Ron Arad gives us Wavy. This amazing chair has a polyethylene shell which has gone through quite a few ripples. A sheet that looks like it's flying in the air, the plastic is used in an unconventional way to produce the effect of lightness and incredible flexibility. This unusual chair is both warm and enveloping and the undulations of its surface offer excellent comfort.

Toujours désireux de repousser plus loin les capacités et la performance des matériaux, Ron Arad a créé Wavy. Cette chaise surprenante possède une assise ondulée réalisée en polyéthylène. Le plastique, employé de manière peu conventionnelle, produit une impression de légèreté et de flexibilité ; Wavy semble flotter dans les airs. Chaleureuse et enveloppante, cette chaise originale intégralement striée offre un confort optimal.

Doordat hij zo graag de mogelijkheden en prestaties van materialen tot het uiterste drijft, krijgen we van Ron Arad de Wavy. Deze verbluffende stoel heeft een gegolfde polyethyleenschelp. Hij ziet eruit als een blad dat door de lucht vliegt en de kunststof waaruit hij bestaat, werd op een onconventionele manier gebruikt om het effect van lichtheid en ongelooflijke flexibiliteit te creëren. Deze ongewone stoel is warm en omringend, en zijn gegolfde oppervlak biedt een uitstekend comfort.

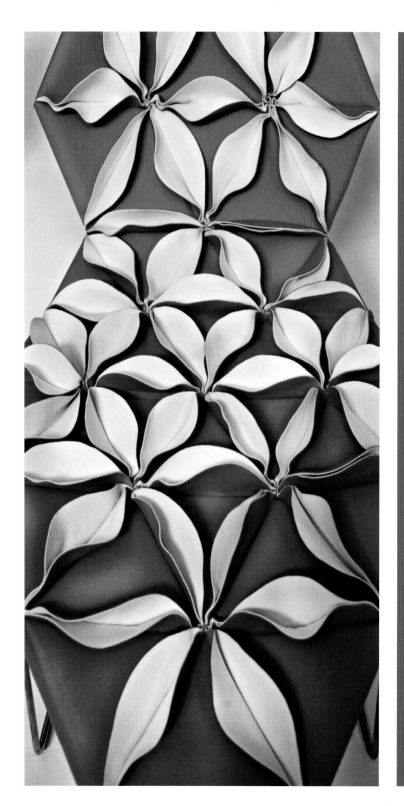

ANTIBODI

Patricia Urquiola for Moroso
Italy
2007
www.moroso.it

Antibodi is one of Spanish designer Patricia Urquiola's most successful pieces for the Italian firm Moroso. Antibodi seating is produced as either an easy chair or a chaise longue. For the covering the designer has chosen wool and felt, which she has used to create blossoming flower petals with triangular folds.

Antibodi est l'une des pièces les plus réussies de la créatrice espagnole Patricia Urquiola pour la firme italienne Moroso. Pouvant faire office de fauteuil et de chaise longue, cette pièce hybride est revêtue de laine et de feutre. C'est l'alliage de ces deux matériaux qui permet de créer les plis triangulaires qui parcourent sa surface et cette impression de bourgeonnement floral qui la rend si particulière.

Antibodi is één van de meest succesvolle stukken die de Spaanse ontwerpster Patricia Urquiola maakte voor de Italiaanse firma Moroso. Het Antibodi-zitmeubel wordt geproduceerd als gemakkelijke stoel of als chaise longue. Voor de bekleding koos de ontwerpster voor wol en vilt, die ze vouwde tot bloeiende bloesemblaadjes.

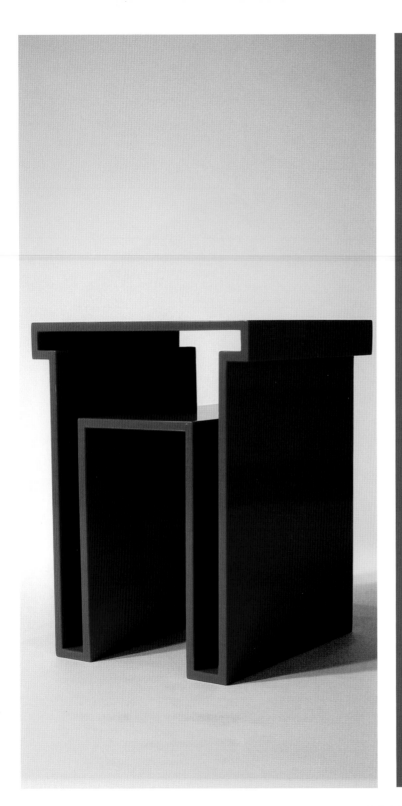

VOID STOOL / CORIAN

Design Fenzider
NYC, USA
www.designfenzider.com

The void stool in Corian is a place to rest during the process of investigating empty space. Having the shape of a wooden stool shipping crate, it can be used as either a stool or side table. The use of red to accentuate the empty space, which can also be utilized for storage, is a bold aesthetic statement.

Void Stool est l'instrument rêvé pour se reposer et méditer sur le concept de néant. Avec sa forme de malle d'expédition en bois, cet étrange objet peut être utilisé comme un tabouret ou comme une desserte. Sa couleur rouge lui confère une esthétique flamboyante, accentue les espaces vides qui le parcourent et qui le dotent de magnifiques volumes de rangement.

De Void Stool in Corian is een plaats om te rusten tijdens het onderzoeksproces van de lege ruimte. Hij heeft de vorm van een transportkrat voor een krukje, waardoor hij kan worden gebruikt als stoel of bijzettafel. Het gebruik van rood accentueert de lege ruimte, die ook kan worden gebruikt als opbergruimte, als een gewaagd esthetisch statement.

AUZITOJINDOKO

Onur Mustak - OMC Design Studios
Japan
2008
www.omcdesign.com

Onur Mustak is a furniture designer from Turkey inspired by the Japanese culture. One example of this is Auzitojindoko, which takes its shape from the *Foreigner* Kite (A Japanese kite from the Aizu region). This is his second design inspired by a kite, following Hitodoko, which was very successful in Japan.

Onur Mustak est un designer originaire de Turquie. Spécialisé dans le mobilier, son travail est fortement imprégné de la culture nippone, comme le démontre sa création Auzitojindoko dont la forme se rapproche de celle d'un cerf-volant japonais de la région d'Aizu appelé *Foreigner*. Cette création est la seconde, après Hitodoko, pour laquelle Onur Mustak a puisé son inspiration dans la culture du cerf-volant japonais.

Onur Mustak is een meubelontwerper uit Turkije die zijn inspiratie haalt uit de Japanse cultuur. Een voorbeeld hiervan is Auzitojindoko, dat de vorm aanneemt van de *Foreigner* kite (een Japanse vlieger uit de Aizu-regio). Dit is zijn tweede ontwerp dat geïnspireerd is op een vlieger, na Hitodoko, dat een groot succes was in Japan.

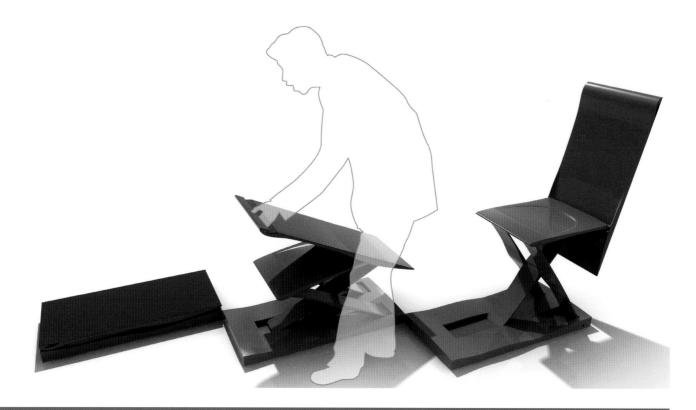

HIDE & SEEK

Yongook Guack for Design Mall
Seoul, Korea
2008
www.designmall.com

Hide & Seek proposes a new way of using space. A floor tile that can also be used as seating, it creates space where you can either stand or sit, giving you an alternative for improving the way space is used for any activity or environment that requires more than just sitting down.

Un carreau au sol qui se transforme en siège et libère une nouvelle utilisation de l'espace : voilà la proposition d'Hide & Seek. Cet objet crée, l'air de rien, un lieu où être debout ou assis devient un choix à portée de la main.

Hide & Seek stelt een nieuwe manier voor om de ruimte te gebruiken. Met behulp van een vloertegel die ook kan dienen om op te zitten, wordt een ruimte gecreëerd waar u zowel kunt staan als zitten, wat u een alternatief biedt om het gebruik van de ruimte te verbeteren voor een activiteit of een omgeving die meer vereist dan enkel zitten.

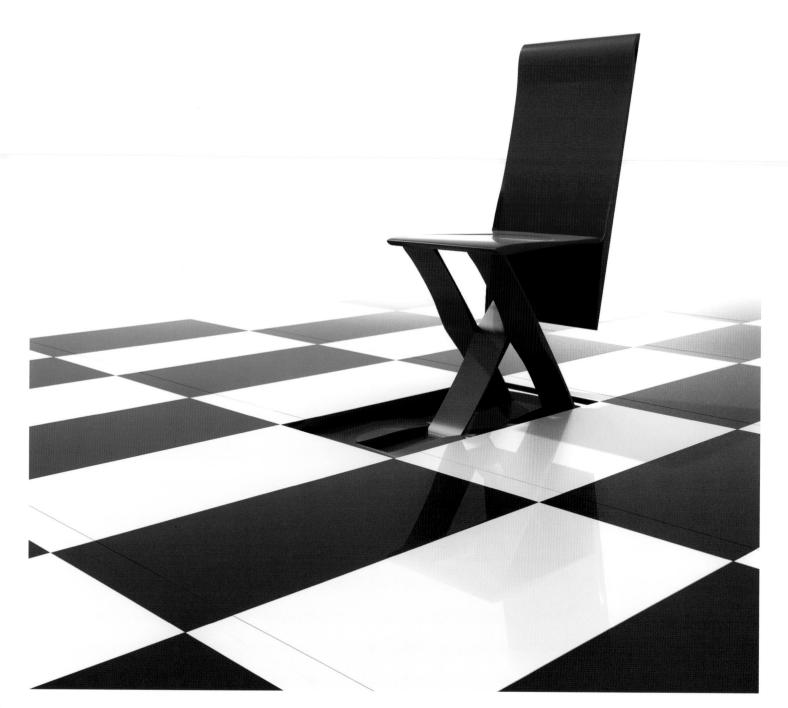

MARIPOSA

Marco Piva for La Murrina
Italy
2008
www.lamurrina.com

A contemporary urban adaptation of butterflies drawn towards a light, this chandelier brings the outdoors in with surprising modernity. The rounded pieces of glass are brought together to become butterflies in your own home.

Adaptation moderne et urbaine des papillons de nuit qui affluent dans les campagnes au premier rayon de lumière, ce luminaire apporte une touche de plein air dans votre intérieur. D'une modernité surprenante, ses pièces de verre s'assemblent pour former un défilé de papillons dans votre maison.

Als hedendaagse stedelijke aanpassing van vlinders die aangetrokken worden door een lamp, brengt deze luchter de buitenruimte naar binnen, met een verrassende moderniteit. De afgeronde stukken glas worden samengebracht om vlinders te worden in uw eigen huis.

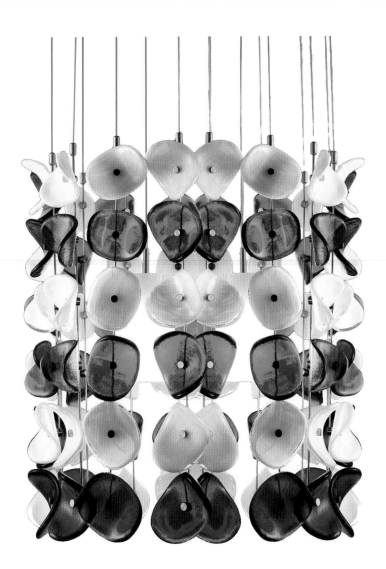

REFLECTIVE BOOKEND

Shahar Peleg for Peleg Design
Tel- Aviv, Israel
www.peleg-design.com

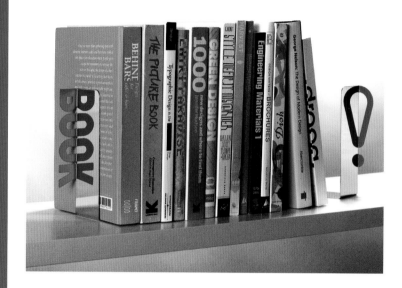

These Reflective Bookends are another creation by Shahar Peleg. They have half of the word 'book' and half of an exclamation mark reflected on the mirrored surfaces to create the complete shapes. The Reflective Booked is characteristic of Shahar Peleg's work, which frequently has minimalist forms and is made with ordinary materials often times using low-tech or handmade fabrication processes.

Ces Reflective Bookends sont une autre création de Shahar Peleg. Pour chaque ensemble, l'un des serre-livres porte l'inscription "BOOK" tandis que l'autre porte un flamboyant "!" ; ces expressions se reflètent sur la surface miroir de l'objet soutenu pour se reformer ainsi dans leur intégralité. Caractéristique du travail de Shahar Peleg, cette œuvre exploite une forme minimaliste, un matériau ordinaire et des procédés de fabrication artisanaux.

De Reflective Bookends is nog een creatie van Shahar Peleg. Deze boekensteun bestaat uit de helft van het woord 'book' en de helft van een uitroepteken die weerkaatsen op de bespiegelde oppervlakken. De Reflective Bookend is kenmerkend voor het werk van Shahar Peleg, dat vaak uit minimalistische vormen bestaat en gemaakt wordt van gewone materialen waarbij vaak weinig technische of manuele fabricageprocessen worden gebruikt.

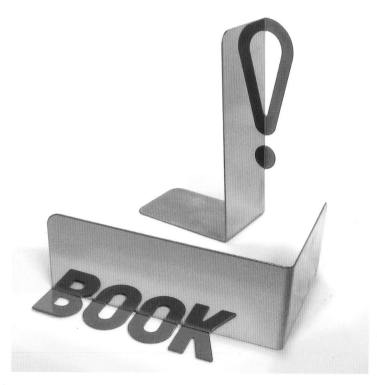

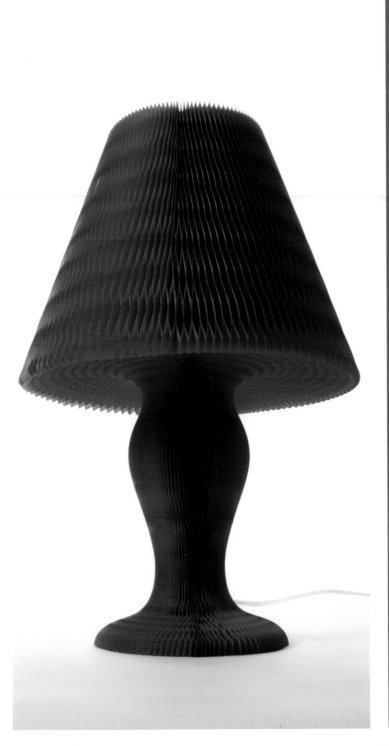

HONEYCOMB LAMP

Okamoto Kouichi for Kyouei Design
Shizuoka City, Japan
2008
www.kyouei-ltd.co.jp

This unique lamp is made of Denguri paper, a local product from the Shikoku region of Japan. Handmade with extreme care, these lamps are the product of the delicate and time-consuming work of a master craftsman. Their construction has an awe-inspiring combination of fragile beauty and innovative design.

Ces lampes de valeur sont réalisées en papier Denguri, un matériau rare issu de la région de Shikoku au Japon. Réalisées à la main avec le plus grand soin, elles sont le fruit de longues heures de travail délicat d'un maître artisan. D'une grande virtuosité, leur fabrication repose sur une mesure délicate entre beauté fragile et design moderne.

Deze unieke lamp is gemaakt van Denguri-papier, een plaatselijk product van de Shikoku-regio in Japan. Deze lampen, die met uiterst veel zorg met de hand worden vervaardigd, zijn het resultaat van fijnzinnig en tijdrovend werk van een meester-ambachtsman. Hun constructie is een verbazingwekkende combinatie van breekbare schoonheid en vernieuwend design.

LADYBIRD

Coco Reynolds
Australia
www.cocoreynolds.com

The ladybird allows people the freedom to bathe while eliminating the need for a large bathroom. Its unique and impressive design combines both vanity and bath into one stylish bathroom piece. The vanity unit with a built in sink can be removed to reveal a cocoon-like tub, in which you can wash the day's stress and fatigue away. The base of the bath is on a slight angle allowing water from the basin to drain away freely, and it comes with a retractable push step making it easy to get in and out of.

Grâce à Ladybird ("coccinelle" en français), vous serez libre de prendre un bain sans avoir la contrainte d'une grande salle de bain. Cet objet unique et imposant associe un évier et une baignoire en un seul accessoire, très stylé. Le meuble sous vasque se retire pour laisser place à un superbe réservoir d'eau dans lequel vous pourrez oublier le stress et la fatigue de la journée. Légèrement inclinée, la base du bassin permet l'écoulement de l'eau du lavabo, et une marche escamotable en facilite l'accès.

Dit lieveheersbeestje biedt mensen zonder grote badkamer de vrijheid om te baden. Haar uniek en indrukwekkend design combineert zowel toilettafel als bad in een stijlvol badkamerelement. De toilettafel met ingebouwde lavabo kan worden weggenomen om een coconachtige badkuip te onthullen, waarin u de stress en vermoeidheid van een lange dag kunt wegwassen. De basis van het bad staat in een lichte hoek zodat het water gemakkelijk kan weglopen en is voorzien van een inklapbare trede om er gemakkelijk in en uit te kunnen.

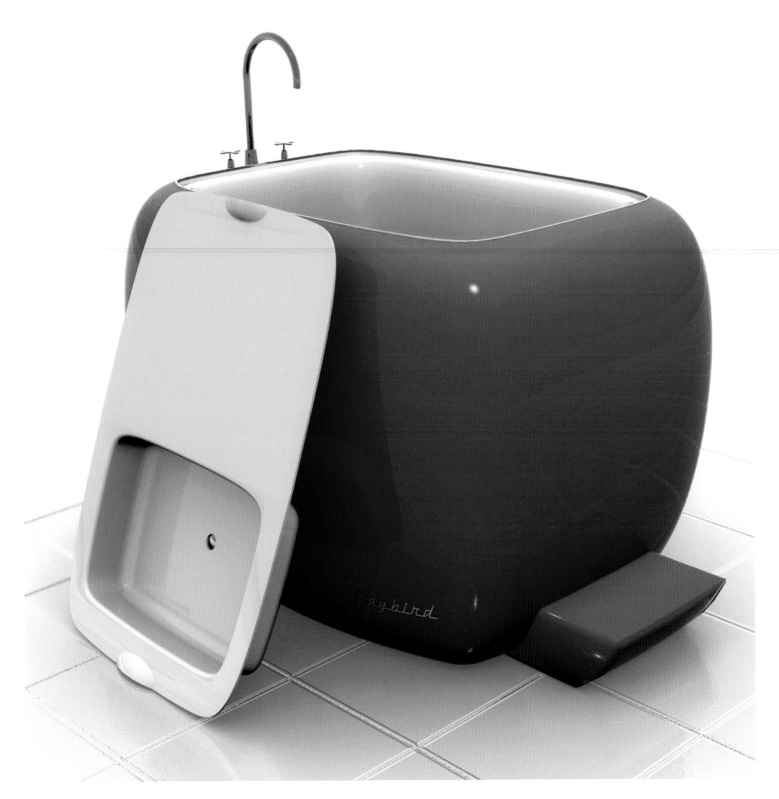

HIGH TECH

SDR-SW20

Panasonic
España
2009
www.panasonic.es

Intended as a solution for people looking for a compact device
for high quality video recording. Beyond just being merely water
resistant and rugged, the SW20 can be submerged to a depth of
1.5 meters under water and withstand impacts from falls from
1.2 meters.

Vous recherchez un appareil compact pour procéder à des en-
registrements vidéo de haute qualité ? Le SW20 est fait pour
vous. Connu pour être également particulièrement résistant, il
peut être submergé à une profondeur de 1,50 m et supporte des
chutes d'une hauteur de 1,20 m.

Bedoeld als oplossing voor mensen die op zoek zijn naar een
compact toestel voor video-opnames van topkwaliteit. De
SW20 is niet gewoon waterdicht en robuust, hij kan 1,5 meter
onder water worden gebruikt en is bestand tegen een val van
op 1,2 meter.

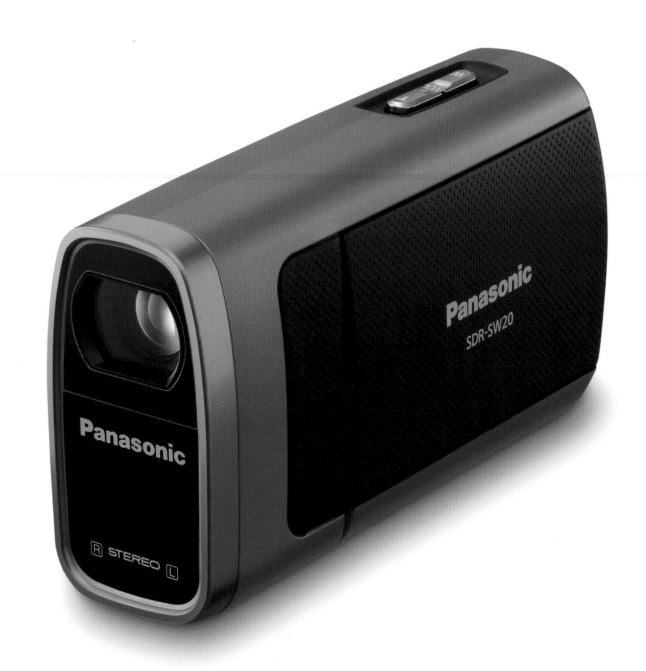

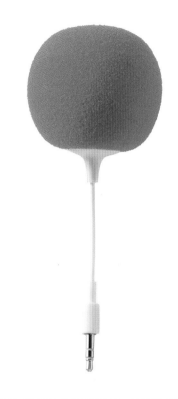

MUSIC BALLOON

Yuen'to
Tokyo, Japan
http://www.idea-in.com/yuento/

This portable MP3 speaker is used by simply inserting the mini plug into an MP3 player's earphone jack allowing you to listen to music wherever you go and when you don't want to use earphones. Music Balloon has an original and simple design, and because it's compact it's convenient for all kinds of situations.

Pour profiter de ce haut-parleur portable, il suffit de le brancher sur l'entrée jack de votre baladeur MP3. Vous pourrez ainsi écouter de la musique sans utiliser d'écouteurs où que vous alliez. Le design du Music Balloon est simple et original, tellement compact qu'il convient à toutes les situations.

Deze draagbare MP3-luidspreker wordt gebruikt door de ministekker gewoon in het aansluitpunt voor een oortelefoon van een MP3-speler te steken, en stelt u in staat om overal naar muziek te luisteren zonder de oortelefoon te gebruiken. De muziekballon heeft een origineel en eenvoudig design en omdat hij compact is, is hij geschikt voor alle soorten situaties.

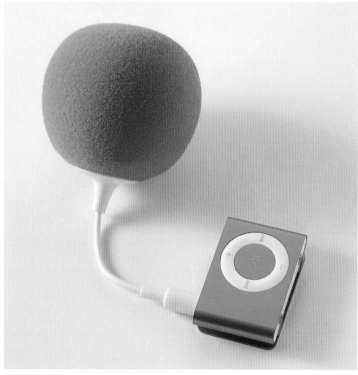

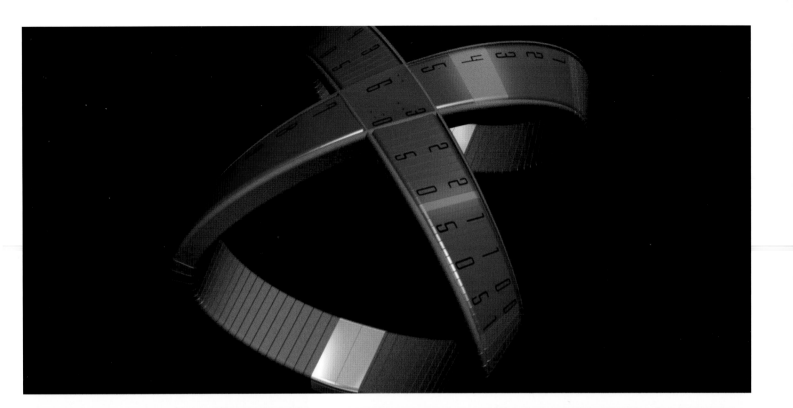

X- WATCH

Damian Kozlik
Poland
www.coroflot.com/damiankozlik

"X - watch" is an integrated LED timepiece that can be used by both sighted and blind people. The watch case and bands are made of rubber and the face is made of LEDs. It can be used by the blind who can move their fingers along the graduated watch face with extruded Braille numbers.

X-Watch est une montre destinée aux voyants et aux non-voyants, constituée d'un boîtier et d'un bracelet en caoutchouc, ainsi que d'un cadran constitué de LED. Toute personne aveugle peut utiliser cet objet sans difficulté, en déplaçant simplement ses doigts sur le cadran gradué de la montre, équipée de nombres extrudés en braille. Au moindre contact, son écran lumineux émet un son qui permet de signaler son activation.

'X-watch' is een geïntegreerd LED-horloge dat zowel kan worden gebruikt door ziende als door slechtziende mensen. De horlogekast en -bandjes zijn gemaakt van rubber en de voorzijde bestaat uit LED's. Het kan worden gebruikt door blinden, die met hun vingers Braillecijfers in reliëf kunnen voelen op de van een gradenschaal voorziene voorzijde.

TESLA ROADSTER

Enzyme Design
California, USA
www.teslamotors.com

With a range of over 200 miles on a single charge and a super-car level 3.9 second 0-60 mph acceleration time, the Roadster is proof that the combination of passion and technology can deliver a truly groundbreaking automobile. World's first mass-produced electric vehicle offers performance, efficiency and un-rivaled utility for a base price of $89,000, making it the only car you'll ever need.

Se propulsant à 200 miles et présentant un temps d'accélération de 0-60 mph en 3,9 secondes, la Roadster Sport démontre qu'il est possible d'associer passion et technologie. Cette automobile vraiment innovante est en effet premier véhicule électrique fabriqué en série dans le monde, et allie performance, efficacité et utilité pour un prix de base de 89 000 $. Une voiture de rêves !

Met een bereik van meer dan 320 km met één lading en een acceleratietijd een superauto waardig (0-100 km/h in 3,9 sec.), levert de Roadster het bewijs dat de combinatie van passie en technologie een echt baanbrekende auto kan opleveren. Het eerste elektrische voertuig ter wereld dat op grote schaal geproduceerd wordt, biedt prestatie, doeltreffendheid en ongeëvenaarde bruikbaarheid voor een basisprijs van $ 89.000, waardoor u nooit nog een andere wagen nodig zult hebben.

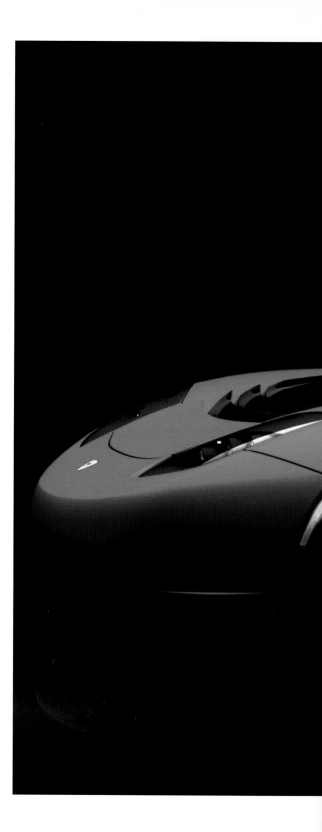

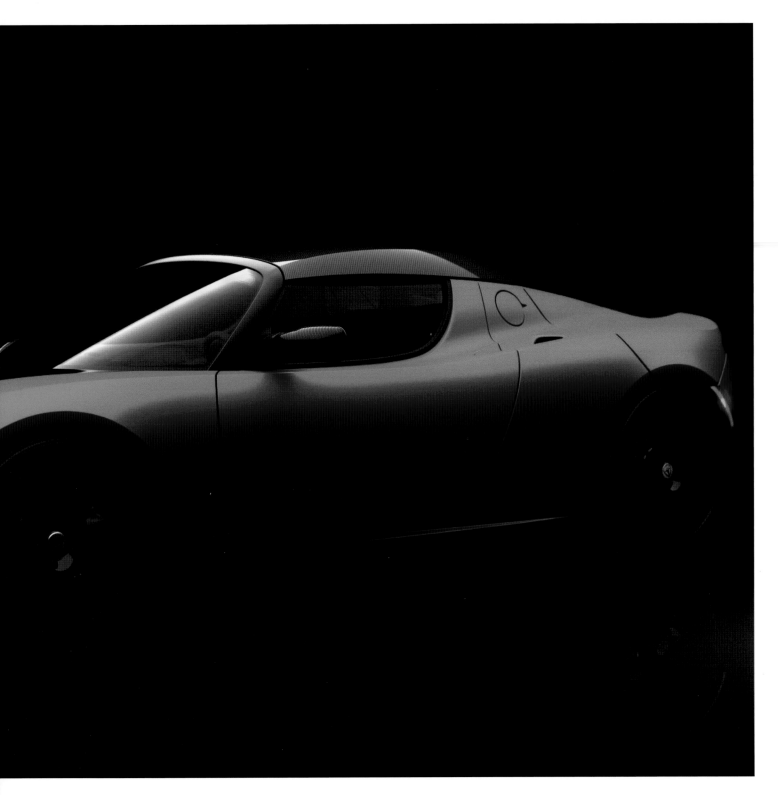

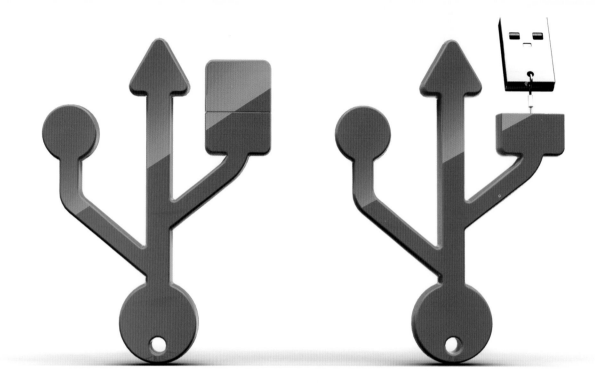

ABSOLUTE USB

Tao Ma
Nanjing, China
2009
www.coroflot.com/zomatao

Absolute's three-pronged fork or weapon like shape is inspired by the USB logo. Who knows, maybe the Devil will buy this USB! Available with either 2Gb or 4Gb of memory.

L'Absolute, inspiré du logo USB, évoque une fourchette à trois dents ou une arme de guerre. Qui sait, peut-être est-elle faite pour le Diable ? Elle est disponible avec 2 Go ou 4 Go de mémoire.

De drietand of wapenachtige vorm van Absolute is geïnspireerd op het USB-logo. Wie weet, misschien zal de duivel deze USB kopen! Beschikbaar met geheugen van 2Gb of 4Gb.

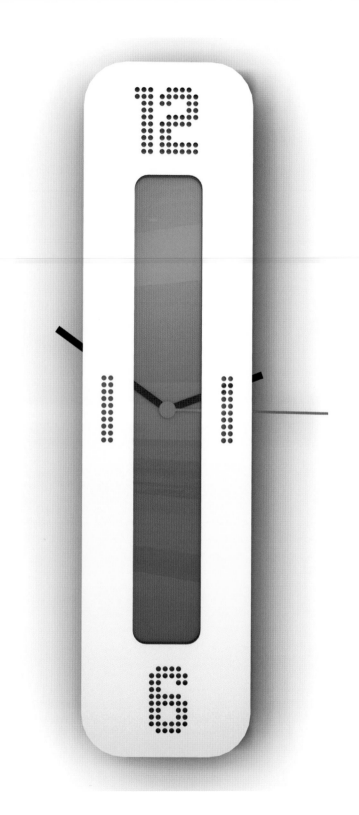

VERTICAL CLOCK

Klaus Rosburg for Sonic Design
Brooklyn, NY. USA
2009
www.sonicny.com

From Brooklyn design pioneer Klaus Rosburg, Vertical is a wall clock with a quartz movement for the modern and contemporary home. The hour numbers are laser-cut into an anodized aluminium frame that floats above the clock's hands and the face is made of back painted acrylic giving it additional colour depth and a premium look.

Figure majeure dans le monde du design, Klaus Rosburg est originaire de Brooklyn. Avec Vertical, il a créé une horloge murale à mouvement quartz adaptée à la maison contemporaine. Les chiffres des heures sont découpés au laser dans un cadre en aluminium anodisé qui flotte au-dessus des aiguilles. Le cadran est en acrylique peint, offrant à l'objet une profondeur supplémentaire et une esthétique unique.

Vertical is een wandklok met een kwartsuurwerk voor het moderne en eigentijdse huis, ontworpen door de uit Brooklyn afkomstige designpionier Klaus Rosburg. De uurcijfers zijn met de laser uitgesneden in een geanodiseerd aluminium frame dat boven de wijzers van de klok zweeft. Het front is gemaakt van langs achter geschilderd acryl, wat zorgt voor meer kleurdiepte en een aparte look.

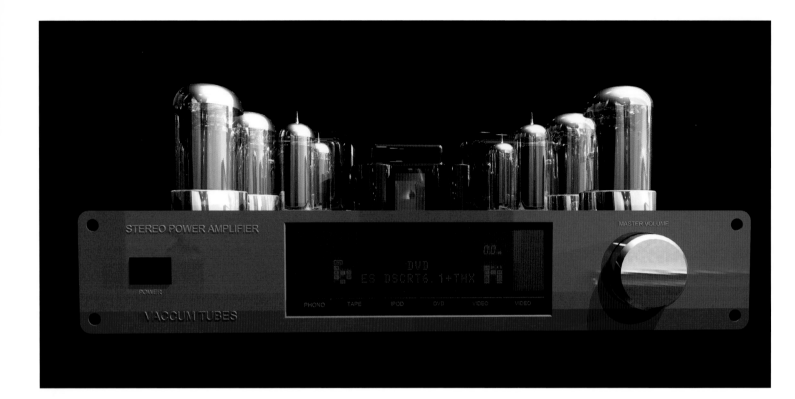

VACUUM TUBES

Flavio Adriani
Brazil
2009
www.caligari.com

Watching his father, who was an electronics repairman, working in his shop with an array of electronic tools around him, was where Flavio Adriani first saw the components that inspired the design of this hybrid Amplifier. Vacuum Tubes is made with lights and HDRI from Lightworks.

C'est en observant son père travailler dans son atelier entouré d'appareils de toutes sortes que Flavio Adriani vit pour la première fois les composants dont il s'est inspiré pour la conception de cet amplificateur hybride. Son Vacuum Tubes est un ampli intégrant des tubes luminescents et l'imagerie à grande gamme dynamique HDRI.

In het atelier van zijn vader, die omringd door gereedschap elektronische toestellen herstelde, zag Flavio Adriani voor het eerst de componenten die hem inspireerden voor het ontwerp van deze hybride versterker. Vacuum Tubes is gemaakt met lampen en HDRI van Lightworks.

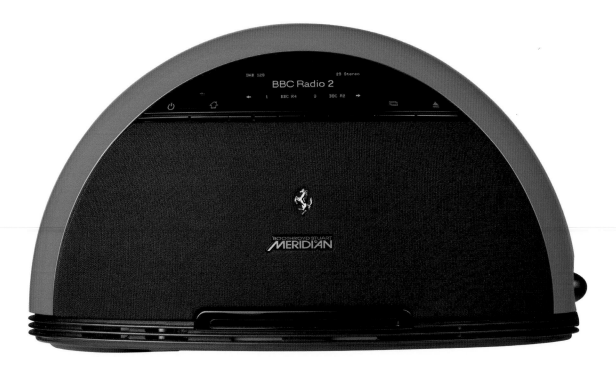

F80

Meridian
Cambridgeshire, UK
www.meridian-audio.com

The F80 is special because of its singular bold design with sculpted curves and deep gloss lacquered finish. The engineers put their knowledge and expertise to work to produce a compact and distinctive design for the Meridian F80, which has a big sound in spite of its small size.

La particularité du F80 repose sur son design très audacieux aux courbes sculptées et à la finition laquée brillante. Pour le Meridian F80, les ingénieurs ont exploité leurs connaissances et leurs compétences pour lui insuffler une esthétique compacte et unique. Malgré sa petite taille, ce système intégral vous réserve un grand effet sonore.

De F80 is speciaal door zijn opmerkelijke, gedurfde design met gebeeldhouwde rondingen en een diepglanzende lakafwerking. De ingenieurs gebruikten hun kennis en knowhow om een compact en apart design af te leveren voor de Meridian F80, die een grote klank heeft, ondanks zijn kleine omvang.

In human color psychology, RED is associated with heat, energy and blood, and emotions that "stir the blood", including anger, passion, and love.

RED is supposedly the first

color perceived by Man. Brain-

injured persons suffering from

temporary color-blindness start

to perceive RED before they are

able to discern any other colors.

ZEROPOINZERO (0.0)

Luis Berumen
Guadalajara, Mexico
2008
www.luisberumen.com

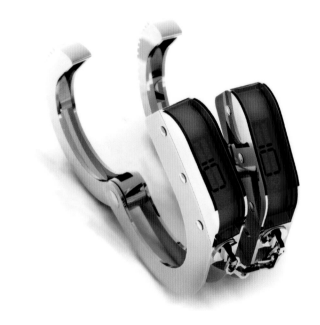

ZeropoinZero, or 0.0, is a casual unisex watch made of two aluminium handcuffs with two digital LCD displays. The original concept of this wristwatch, "we are slaves of time", was taken as a theme by designer Luis Berumen from a poem by Julio Cortázar. At the same time, he wanted this watch to be a playful experiment with a simple icon with many possible meanings and erotic undertones.

ZeropoinZero (ou 0.0) est une montre sport unisexe constituée de deux menottes en aluminium et de deux écrans numériques LCD. Pour aboutir à ce concept original, le designer Luis Berumen s'est inspiré d'un poème de Julio Cortázar, dont le thème pourrait être ainsi résumé : "nous sommes des esclaves du temps". Berumen a également souhaité proposer à travers cette montre une expérience ludique évoquant les différentes connotations érotiques associées aux menottes.

ZeropoinZero, of 0.0, is een vrijetijdshorloge voor dames of heren gemaakt van twee aluminium handboeien en twee digitale LCD-displays. Het originele concept van dit polshorloge, "we zijn slaaf van de tijd", werd door designer Luis Berumen gekozen als thema uit een gedicht van Julio Cortázar. Tegelijk wilde hij dat dit horloge een speels experiment was rond een eenvoudig icoon met veel mogelijke betekenissen en erotische ondertonen.

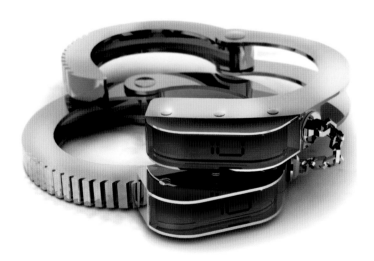

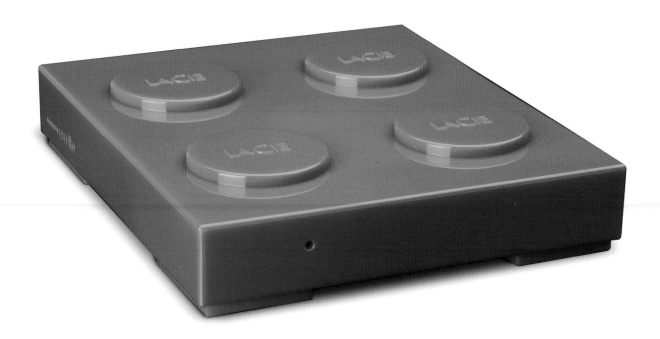

BRICK RED

LaCie by Ora-ïto
2006
www.ora-ito.com
www.lacie.com

The new LaCie Brick is a fun, easy to use and high quality external hard drive. With this innovative product it's possible to stack several Brick units on top of each other to bring flair and colour to your desktop and cheer up your work area.

LaCie Brick est un produit performant, amusant et facile à utiliser. Ce disque dur externe innovant, dont chaque unité peut s'empiler sur une autre, égaiera votre lieu de travail. Grâce à son design unique et étincelant, LaCie Brick est incontestablement l'un des disques durs les plus amusants, originaux et pratiques du marché.

De nieuwe LaCie Brick is een leuke, gebruiksvriendelijke en kwalitatieve externe harde schijf. Met dit vernieuwende product is het mogelijk meerdere Brick-eenheden op elkaar te stapelen om flair en kleur in uw bureau te brengen en uw werkplek op te fleuren.

MOBILE RED

Yubz
Ohio, USA
www.yubz.com

With mobile phone design and styles changing at a breakneck pace these days, people have forgotten what it's like to have a real phone conversation using a traditional handset with a healthy comfortable design. Luckily, the YUBZ team hasn't forgotten, and they've created the YUBZ headset as an homage to the traditional time proven design. This unique product comes in several models which can be connected to mobile phones by Bluetooth pairing or to laptops via USB (for internet based communication). Timeless, functional, comfortable, a pure joy to use!

Du fait de la prolifération des téléphones mobiles dont le design évolue sans cesse, les gens ont oublié le plaisir d'une vraie conversation téléphonique. Heureusement, l'équipe YUBZ a inventé un objet qui rend hommage à l'esthétique des combinés traditionnels. Cette création unique, disponible dans différents modèles, peut être connectée par Bluetooth ou port USB à des ordinateurs ou à des téléphones portables. Fonctionnel, agréable et intemporel, cet appareil vous apportera le plaisir de renouer avec un geste d'antan.

Terwijl het design en de stijlen van mobilofoons tegenwoordig in een recordtempo veranderen, zijn de mensen vergeten hoe het voelt om een telefoongesprek te voeren met een traditionele hoorn met een gezond, comfortabel design. Gelukkig is het YUBZ-team het niet vergeten en hebben ze de YUBZ-hoofdtelefoon gecreëerd, als eerbetoon aan het traditionele design dat de tand des tijds heeft doorstaan. Dit uniek product is beschikbaar in diverse modellen die via Bluetooth aangesloten kunnen worden op mobiele telefoons of via USB op laptops (voor communicatie via internet). Tijdloos, functioneel, comfortabel, een puur plezier in het gebruik!

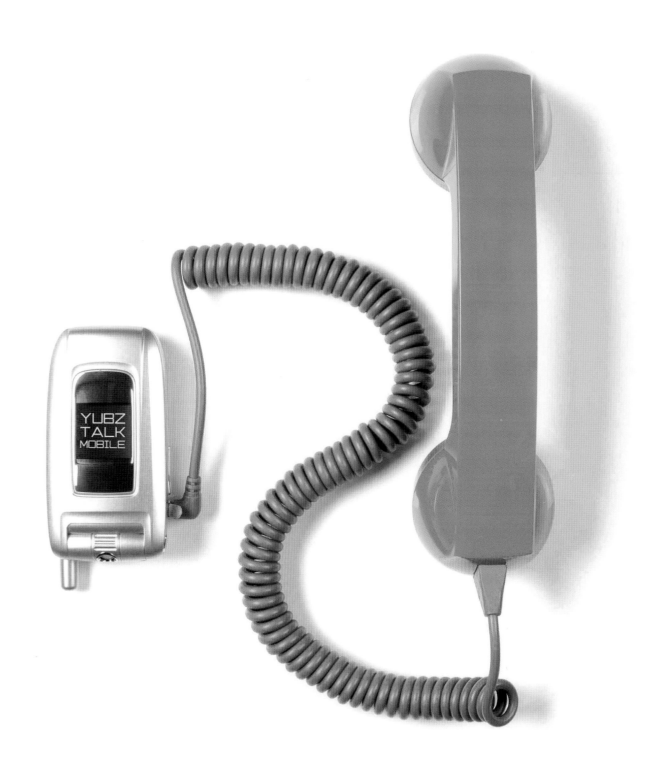

LAMBORBIKE

Flavio Adriani
Brazil
2009
www.caligari.com

Flavio Adriani's passion for designer Marcello Gandini's ideas led him to take the Countach from legendary car manufacturer Lamborghini as his personal inspiration. Osmos hubless wheels have been incorporated into the design as the finishing touch to this concept bike's striking appearance.

La passion de Flavio Adriani pour les idées du designer Marcello Gandini l'a conduit à s'inspirer directement de la Lamborghini Countach du célèbre fabricant de voitures pour réaliser sa Lamborbike. Des roues Osmos offrent une finition supplémentaire à ce concept de moto réellement saisissant.

Flavio Adriani's passie voor designer Marcello Gandini's ideeën zette hem ertoe aan de Countach van de legendarische autofabrikant Lamborghini als zijn persoonlijke inspiratiebron te gebruiken. De naafloze wielen van Osmos werden geïntegreerd in het design als de 'finishing touch' aan het in het oog springende uiterlijk van deze conceptmotorfiets.

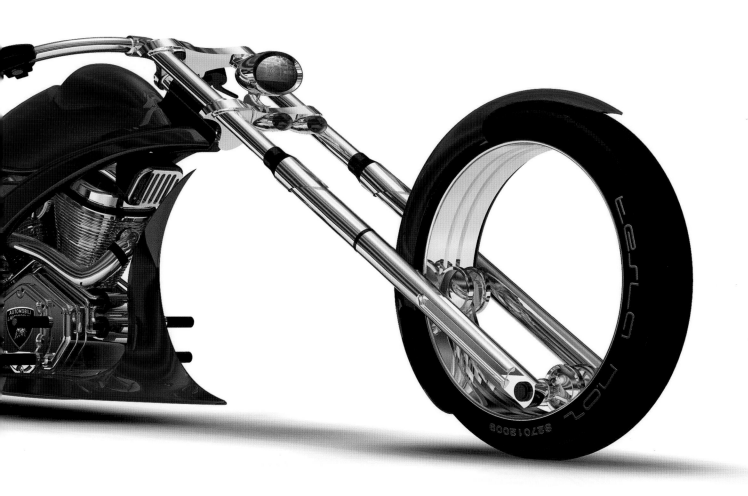

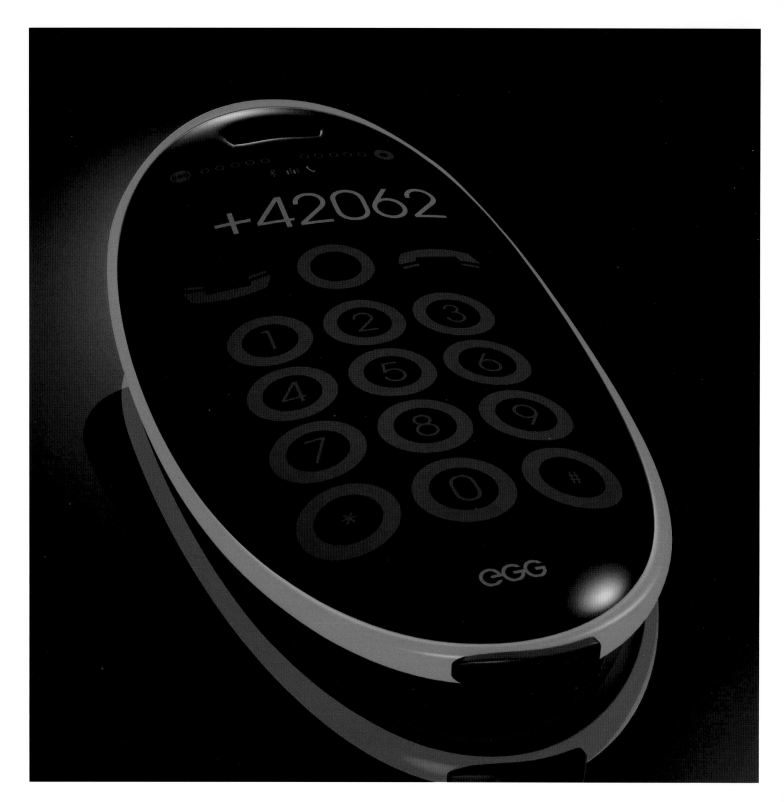

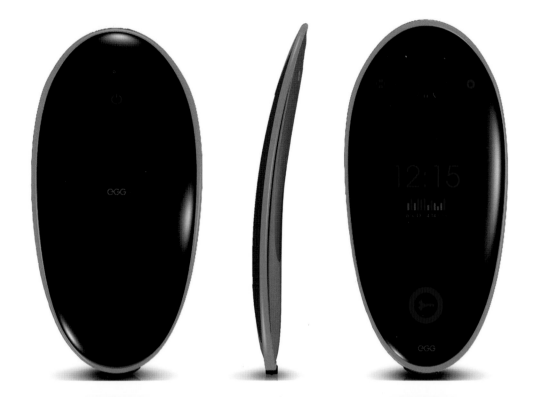

EGG

Roman Tubl
Prague, Czech Republic
www.romantubl.cz

Its soft rounded body has an illuminated red strip going around it and the surface of the phone is made with a flexi true colour display for tactile touch-screen feedback. It's also got standard data ports including bluetooth, USB, and Wifi in addition to a 3.2 megapixel camera and a memory capacity of up to 4 Gb.

Le boîtier aux formes arrondies de ce splendide téléphone portable semble entouré d'une auréole lumineuse. Pourvu d'un écran tactile flexible en couleurs, Egg est équipé des ports standards Bluetooth, USB et WiFi, pourvu d'un appareil photo 3,2 méga pixels et d'une capacité de mémorisation pouvant atteindre 4 Go.

De zachte afgeronde behuizing is rondom afgewerkt met een lichtgevende rode strip en het oppervlak van de telefoon is voorzien van een flexi kleurendisplay voor tactiele feedback via het aanraakscherm. Hij heeft standaard ook datapoorten waaronder Bluetooth, USB en Wifi, naast een 3,2 megapixel camera en een geheugencapaciteit tot 4 Gb.

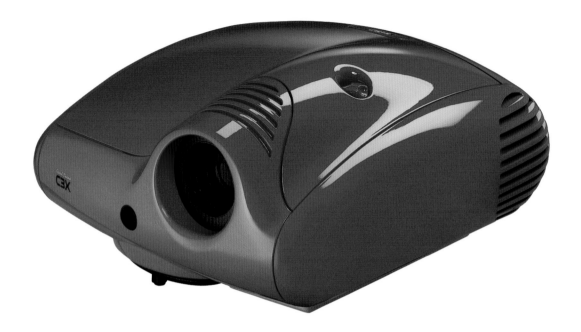

GRAND CINEMA C3X LINK

Sim2
Italy
2009
www.sim2.it

The new Grand Cinema C3X Link from SIM2 is the world's small-est projector in addition to being the lightest and most elegant line of 3-chip projectors ever made. It makes it possible to watch all the movies you have at home with the same quality you see at the cinema.

Le nouveau Grand Cinema C3X Link de SIM2 est le projecteur le plus petit, le plus léger et le plus élégant qui soit au monde. Il vous permettra de regarder à la maison vos films préférés dans une qualité similaire à celle d'une projection en salle.

De nieuwe Grand Cinema C3X Link van SIM2 is de kleinste pro-jector ter wereld en bovendien de lichtste en elegantste lijn van 3-chip-projectors die ooit werd gemaakt. Hij maakt het mogelijk alle films te bekijken die u thuis heeft, met dezelfde kwaliteit als in de bioscoop.

R1

Vita Audio
2009
www.vitaaudio.com

Vita Audio is deeply committed to quality and with the R1 they've set a new benchmark for sound quality and design. The R1 is beautifully simple to operate because it's designed with a stylish and easy to use "RotoDial" instead of a confusing mass of controls. Its cabinet is manufactured with high quality fibreboard finished with a choice of two high gloss lacquers and its smoothly rounded corners give it a young and attractive style.

Vita Audio a fait de la qualité l'un de ses objectifs principaux. Avec le radio réveil R1, la marque a établi un nouveau standard en termes de design et de qualité sonore. Élégant et facile à manipuler, le R1 est étonnamment simple à utiliser ; toutes les commandes sont en effet réunies sur le *RotoDial*, au dessus du boîtier, un système de contrôle propre à la marque. Constitué d'un panneau de fibre de haute qualité, il présente également, grâce à une finition brillante et des angles arrondis, un style jeune et attrayant.

Vita Audio zet zich ten volle in voor kwaliteit en met de R1 hebben ze een nieuwe referentie gecreëerd op het vlak van geluidskwaliteit en design. De R1 is simpelweg mooi en gemakkelijk te bedienen, omdat hij ontworpen is met een stijlvolle en gebruiksvriendelijke 'RotoDial' in plaats van een verwarrende massa bedieningsknoppen. De behuizing is gemaakt uit hoogkwalitatieve vezelplaat, afgewerkt met een keuze uit twee hoogglanslakken, en zijn zachte afgeronde hoeken zorgen voor een jonge en aantrekkelijke stijl.

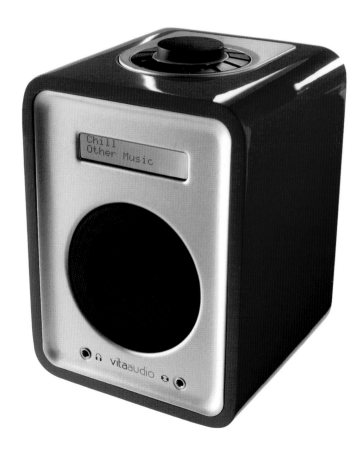

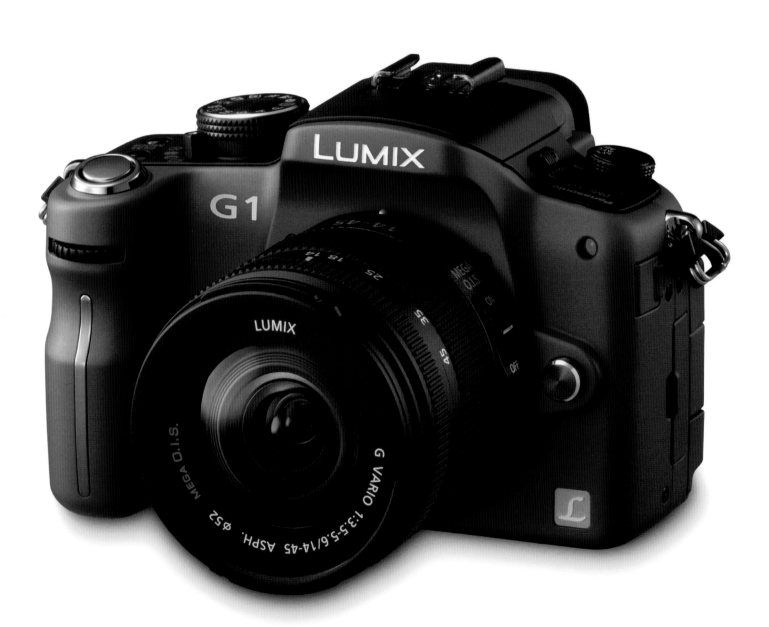

LUMIX G1

Panasonic
España
2009
www.panasonic.es

Lumix G Micro System from Panasonic is the latest DSLR system (Digital Single-Lens Reflex Camera). Because it's based on the new Micro Four Thirds standard the size and weight of the Lumix DMC-G1 has been considerably reduced making it possible to enhance the features of this changeable lens camera. Panasonic has created a camera with all the power of an DSLR but with the small body of a compact.

Le Lumix G Micro System est le dernier appareil photo à objectifs interchangeables de type DSLR (Digital Single-Lens Reflex camera) de Panasonic. Conforme au nouveau standard micro 4/3, sa taille et son poids ont été considérablement réduits pour offrir la qualité et les fonctions du DSLR au sein d'un appareil photo compact.

Lumix G Micro System van Panasonic is het recentste DSLR-systeem (Digital Single-Lens Reflex Camera). Omdat het gebaseerd is op de nieuwe Micro Four Thirds-standaard, werd de afmeting en het gewicht van de Lumix DMC-G1 aanzienlijk beperkt, waardoor het mogelijk wordt de functies van deze camera met verwisselbare lens uit te breiden. Panasonic heeft een camera gecreëerd met al het vermogen van een DSLR, maar met de kleine behuizing van een compact model.

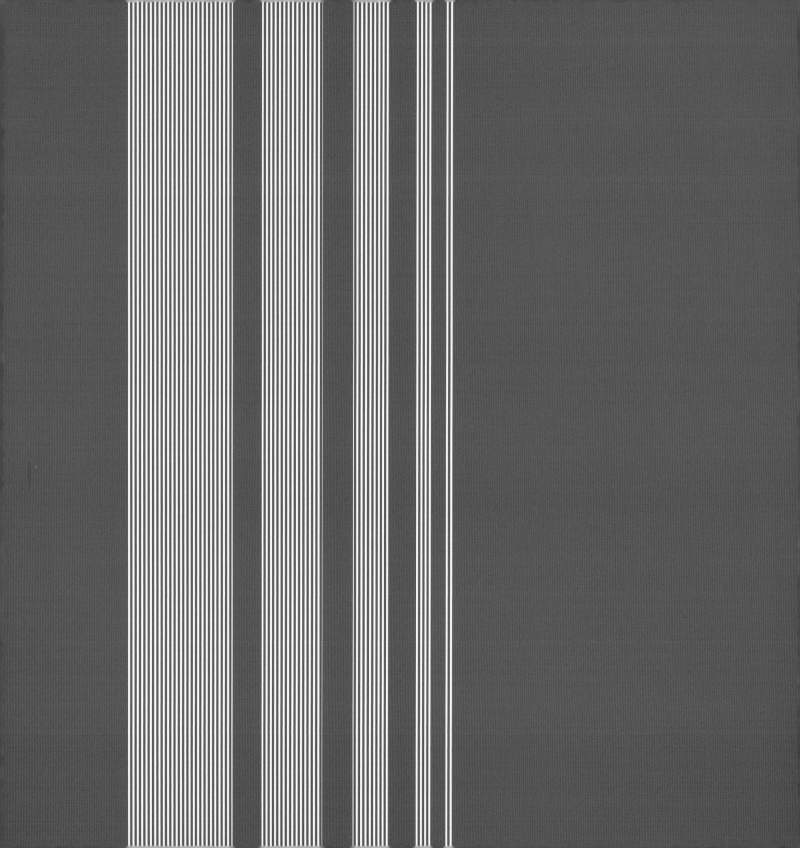

FASHION

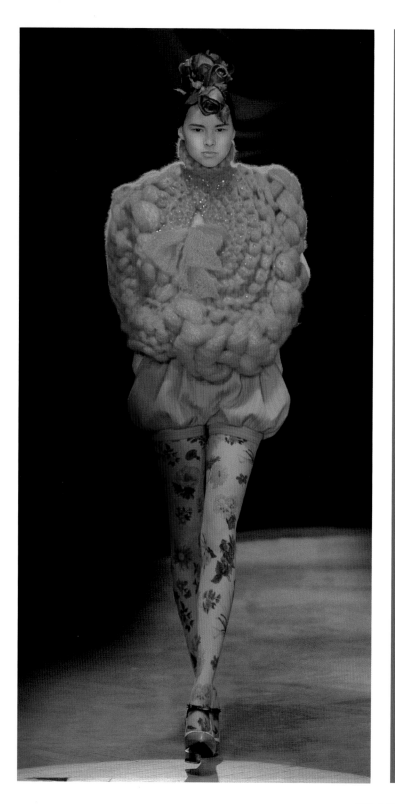

JOSEP FONT

Josep Font
Barcelona, Spain
2007
www.josepfont.com

For some brands designing clothes is more than a concept, it's a philosophy, a way of being, of living and of seeing. Such is the case with Spanish designer Josep Font, who transports us to a world of poetry and dreams with every piece of clothing he creates. His internationally acclaimed collections are distinctive because they show the personal touch of the designer, who uses pure colours, carefully considered forms and elaborately worked materials.

Pour certaines enseignes, la mode est une véritable philosophie. Tel est le cas du couturier espagnol Josep Font, qui nous entraîne à chaque nouvelle création dans son monde de poésie et de rêve. Internationalement reconnues, ses collections se démarquent par leurs lignes aux couleurs pures, aux formes réfléchies et aux matériaux minutieusement travaillés – toute sorte de détails qui révèlent et transmettent la touche personnelle du couturier.

Voor sommige merken is kleren ontwerpen meer dan een concept, het is een filosofie, een manier van zijn, van leven en van zien. Dat is het geval voor de Spaanse ontwerper Josep Font, die ons met elk kledingstuk dat hij creëert, meevoert naar een wereld van poëzie en dromen. Zijn internationaal gewaardeerde collecties onderscheiden zich van de rest omdat ze de persoonlijke toets tonen van de designer, die pure kleuren, zorgvuldig opgebouwde vormen en rijkelijk bewerkte materialen gebruikt.

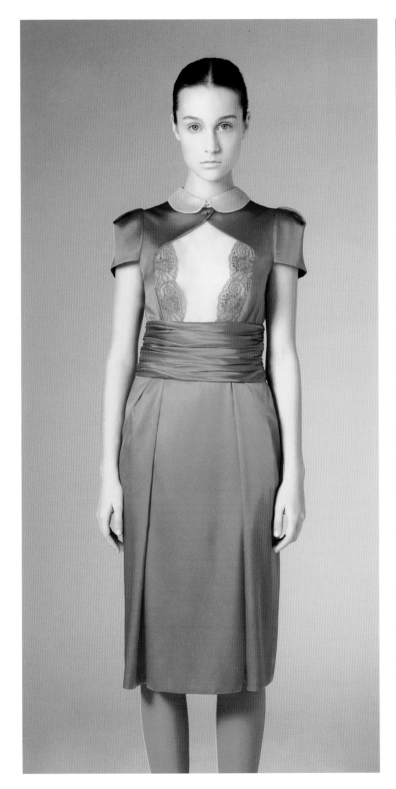

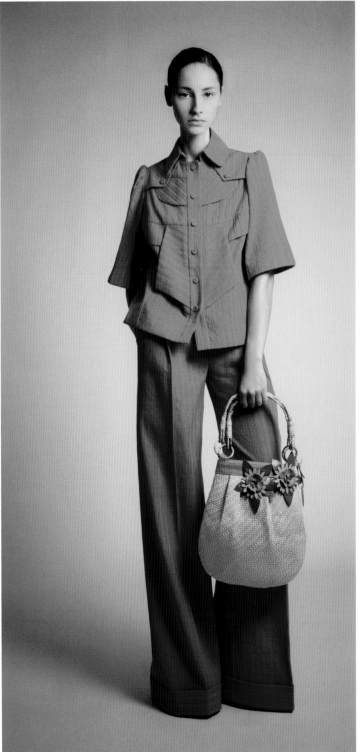

ZAZO&BRULL

Xavier Zazo & Clara Brull
Barcelona, Spain
2008 - 2009
www.zazobrull.com

Xavier Zazo and Clara Brull use their collections to tell stories. They believe clothes are not just something to wear but a way of expressing what they feel. They've created an imaginary world based on their personal experiences, and each season they draw a new character from either a story that already exists or one invented especially by them. They admire the tenderness found in the work of Joe Sorren, the combination of innocence and perversion that typifies Mark Ryden's Blood series, and the boundless imagination of the characters created by Tim Burton.

Xavier Zazo et Clara Brull se servent de leurs collections pour raconter des histoires. Bien au-delà du vêtement, ces créateurs considèrent en effet leur art comme un véritable moyen d'expression. À chaque nouvelle saison, ils créent un monde imaginaire fondé sur leurs expériences personnelles et conçoivent un personnage fictif qui leur sert de fil conducteur. Leurs sources d'inspirations sont multiples : ils aiment la tendresse qui se dégage du travail de Joe Sorren, la créativité débordante de Tim Burton et l'ambiguïté des séries "Blood" de Mark Ryden qui balancent entre innocence et perversité.

Xavier Zazo en Clara Brull gebruiken hun collecties om verhalen te vertellen. Zij geloven dat kleding niet iets is om gewoon te dragen, maar een manier om uit te drukken wat ze voelen. Ze hebben een imaginaire wereld gecreëerd op basis van hun persoonlijke ervaringen, en elk seizoen tekenen ze een nieuw personage, ofwel uit een verhaal dat reeds bestaat, ofwel eentje dat speciaal door hen werd ontworpen. Zij bewonderen de tederheid in het werk van Joe Sorren, de combinatie van onschuld en perversie die de Blood-reeks van Mark Ryden typeert, en de grenzeloze verbeelding van de personages gecreëerd door Tim Burton.

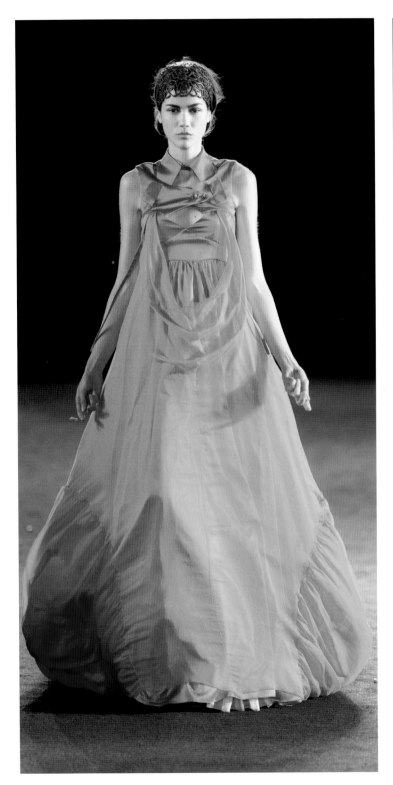

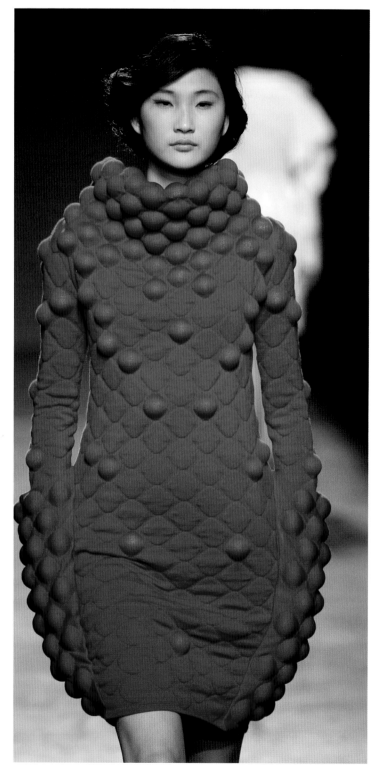
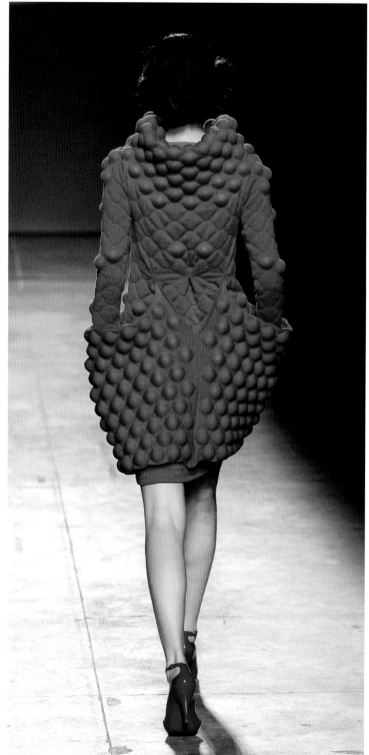

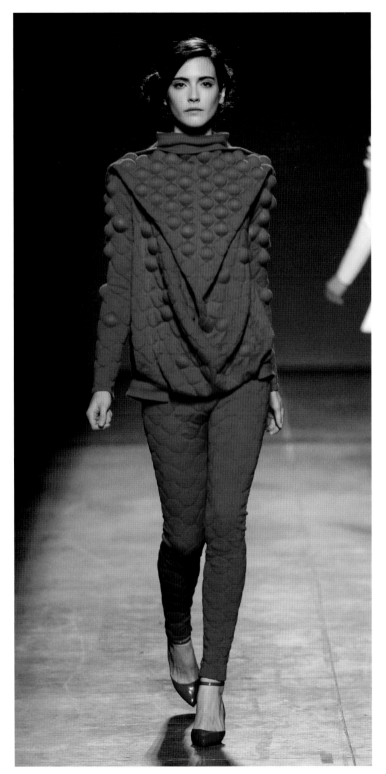
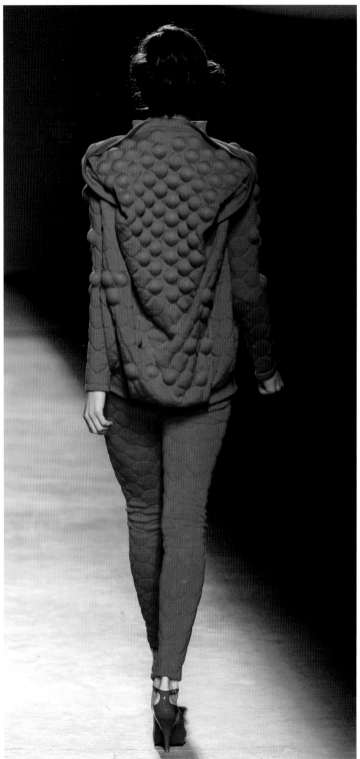

TULIP SKIRT

Laura Dawson
New York, USA
www.lauradawson.com

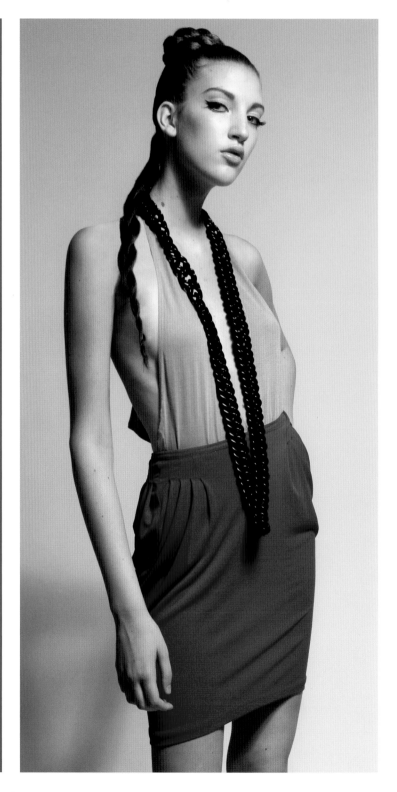

This skirt in viscose Lycra jersey sits at the waist and is extremely comfortable and flattering. Pleats at the hips make a luscious curve down the side of the leg that stops just above the knee. Get ready to stop traffic.

Cette jupe extrêmement confortable et flatteuse est composée de viscose, lycra et jersey. Parfaitement ajustée à la taille, elle laisse froncer quelques plis sur la hanche pour dessiner une courbe élégante et gracieuse du côté de la jambe jusqu'au-dessus du genou. Impossible de passer inaperçue...

De tulprok in viscose lycra jersey is getailleerd, zeer comfortabel en flatterend. Plooien op de heupen zorgen voor een weelderige golving langs het been, die net boven de knie stopt. Wees erop voorbereid dat het verkeer zal stoppen als je in dit rokje een zebrapad wil oversteken.

ROSITAS RING

Manon
Barcelona, Spain
2009
www.manonbcn.com

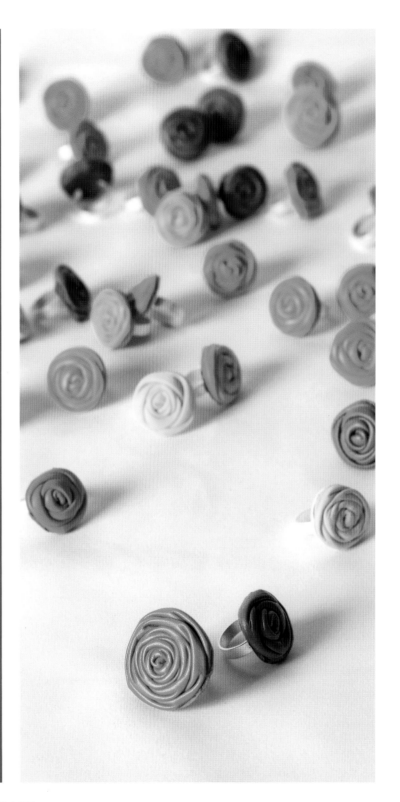

Behind the Manon name you'll find jewellery designer Manuela Ibáñez. In recent years this designer has created numerous pieces using leather as the primary material. One of them is the line of distinctive leather rings with silver plated adjustable bases inspired by the Tuilleries gardens in Paris.

Derrière le surnom de Manon se cache la créatrice de bijoux Manuela Ibáñez. Cette jeune femme de talent, à l'origine de nombreuses créations ces dernières années, exploite tout particulièrement le cuir pour réaliser ses pièces. S'inspirant du jardin des Tuileries à Paris, elle a conçu une ligne de bagues moulées en cuir et montées sur une structure réglable en métal argenté.

De naam Manon staat voor de juwelenontwerpster Manuela Ibáñez. De afgelopen jaren heeft deze ontwerpster talloze stukken gecreëerd, gebruik makend van leder als grondstof. Een daarvan is de lijn van opvallende lederen ringen met aanpasbare verzilverde basis geïnspireerd op de Tuilleriën in Parijs.

REDMÂCHÉSHOE

Marloes Ten Bhömer
London, England
www.marloestenbhomer.com

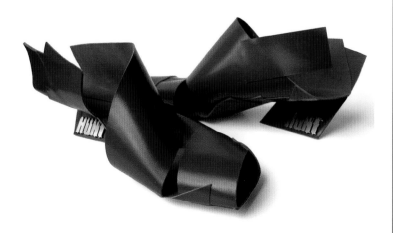

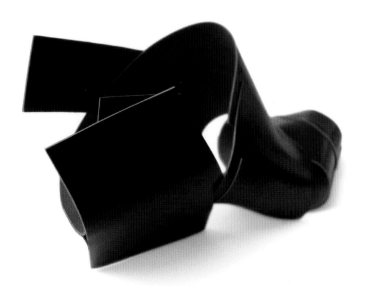

MARLOESTENBHÖMER™ leather-mâché is a leather laminating technique, which makes using a pattern for the shoe's upper unnecessary and allows the shoe to have a wall with varied thickness. Redmâchéshoe uses large pieces of leather to define the heel and abstract the toe. The heel is made with a reinforced piece of leather attached to the side of the shoe that curves down underneath the heel of the sole.

La créatrice néerlandaise Marloes Ten Bhömer revisite la chaussure féminine en explorant des techniques de fabrication bien connues dans le design d'objets, mais assez inédites dans celui de la chaussure. La jeune femme propose aussi bien des lignes épurées issues de matières contemporaines que des créations plus expérimentales ayant vocation à être exposées en galerie. La pièce ci-contre, nommée Redmâchéshoe, emploie de grandes pièces de cuir plus ou moins souples, exploitées de façon à souligner l'esthétique du talon.

MARLOESTENBHÖMER™ leer-mâché is een lamineertechniek voor leder, die het maken van een patroon voor de bovenzijde van de schoen overbodig maakt en toelaat dat de schoen een wand heeft met verschillende diktes. Voor de Redmâchéshoe wordt een groot stuk leder gebruikt om de hiel te definiëren en de teen te abstraheren. De hiel is gemaakt van een verstevigd stuk leer dat vastgemaakt is aan de zijkant van de schoen en dat onder de hiel van de zool doorgeplooid is.

Fashion Trendy Cool Fashion Trendy Cool Fashion Trendy Cool Fashion Trendy Cool Fashion Trendy Cool Fashion Trendy

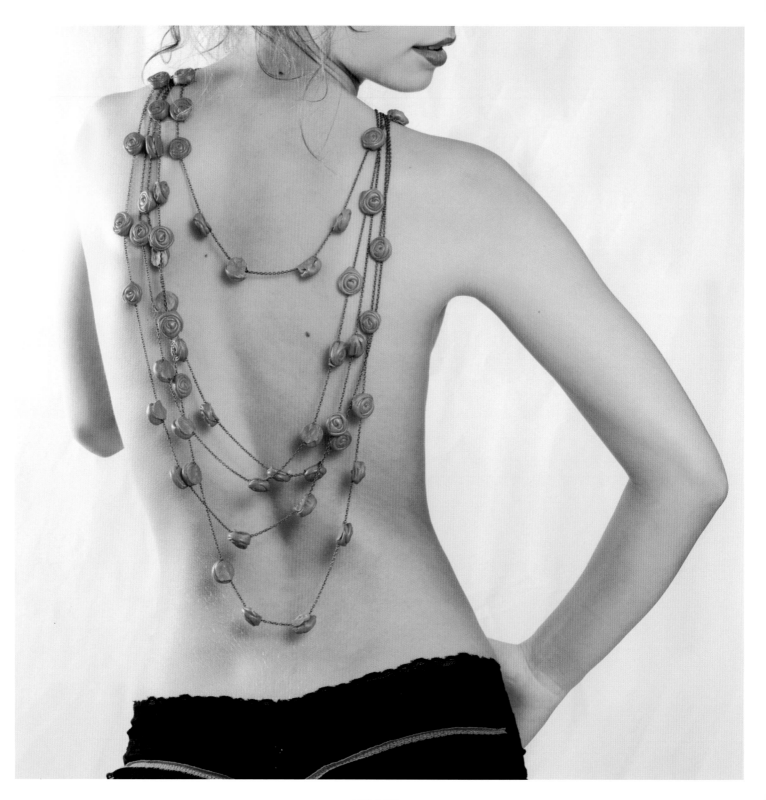

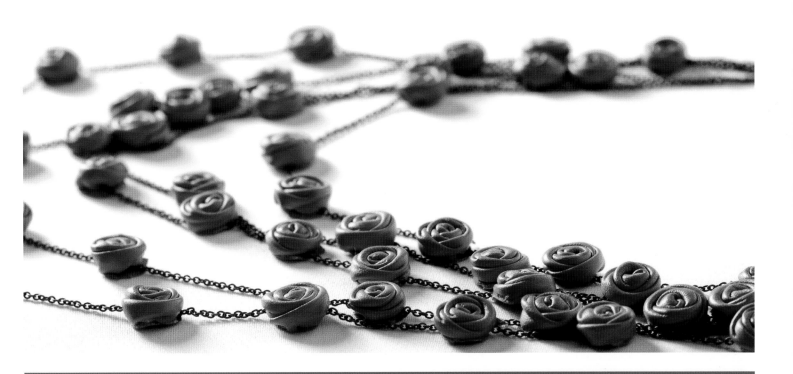

CHAINE NECKLACE

Manon- Manuela Ibáñez
Barcelona, Spain
2009

www.manonbcn.com

The Manon brand, born in Barcelona in 2005, creates miniature pieces of art for the independent, hedonistic and feminine woman of today. The brand's approach to creating jewellery emphasizes the importance of colour in the creative process and for "Chaine", colour has been an object of study, combined with the visual dynamism generated by the movement of the fine chains with tiny leather roses.

Née à Barcelone en 2005, la marque Manon crée des œuvres d'art miniatures qui s'adressent à une femme hédoniste, séduisante et indépendante. Pour le design de ses bijoux, l'enseigne accorde une grande importance à l'usage de la couleur. La pièce Chaine est, d'autre part, le résultat d'un développement approfondi ; son dynamisme visuel, volontairement exacerbé, est créé par la rencontre d'une chaîne extrêmement fine et de minuscules roses moulées en cuir.

Het merk Manon, dat in 2005 in Barcelona is ontstond, creëert miniatuur kunstwerkjes voor de zelfstandige, hedonistische en vrouwelijke vrouw van vandaag. De benadering van het merk om sierraden te creëren, benadrukt het belang van kleur in het creatieve proces. Voor 'Chaine' was kleur een studieobject, gecombineerd met de visuele dynamiek die gegenereerd wordt door de beweging van de fijne kettingen met kleine lederen roosjes.

TOO LATE WATCHES

Too Late
Gussabo, Italy
2008
www.too2late.com

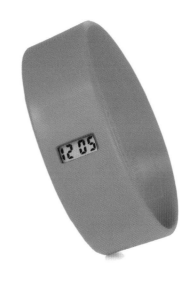
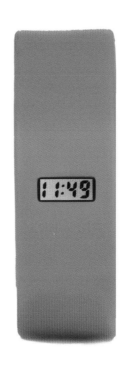
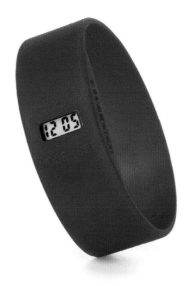
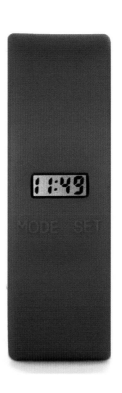

Too Late is perfect for a nice present for either yourself or a friend. Becoming a rage more for its design than the brand, it's beyond minimalist - it's minimal and Pop. Too Late is the state of the art in economical design: under the clock-face there are only 2 buttons (mode and set), and the date is written in American style only.

Too Late est un cadeau. Grâce à son look extrême, minimal et pop, cette montre est rapidement devenue un véritable phénomène. Too Late est en effet l'incarnation de l'art du design minimaliste : deux boutons seulement (*mode* et *set*) occupent l'espace sous le cadran et l'heure est affichée en mode numérique.

Too Late is een perfect cadeau voor uzelf of voor een vriend. Het wordt eerder een rage door zijn ontwerp dan door het merk. Het is immers meer dan minimalistisch, het is minimaal en pop. Too Late is het neusje van de zalm op het gebied van betaalbaar design: onder het oppervlak van het horloge zijn er slechts 2 knoppen voorzien (modus en instelling), en de datum wordt enkel weergegeven in de Amerikaanse stijl.

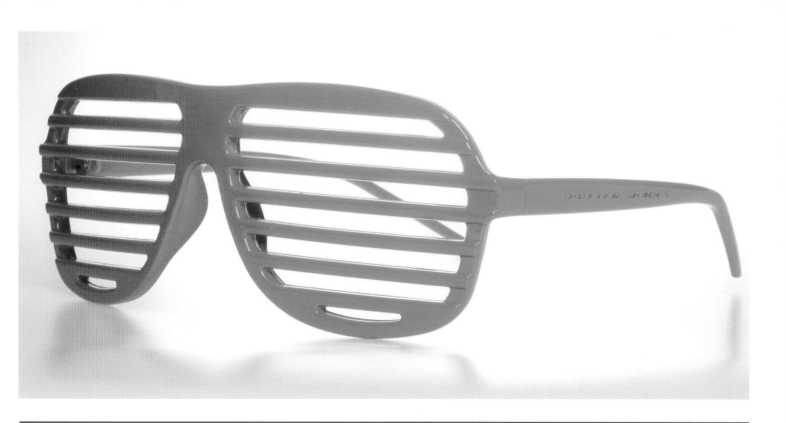

SHUTTER SHADES

Todd Wilkerson
Los Angeles, CA, USA
2007
www.shuttershadesonline.com

Inspired by 1980's fashion fused with a touch of the futuristic, Shutter Shades bridge the gap between styles of the past, present and future. Unique in design and function, these shades are in very high demand around the world.

Inspirée de la mode des années 1980, Shutter Shades possède une allure avant-gardiste. Cette paire de lunettes, réclamée dans le monde entier, fait ainsi la liaison entre les styles du passé, du présent et du futur, et brise le mur qui sépare habituellement design et fonctionnalité.

Geïnspireerd op de mode van de jaren 1980, gemengd met een vleugje futurisme, slaat Shutter Shades de brug tussen de stijlen van het verleden, het heden en de toekomst. Deze qua ontwerp en functie unieke zonnebril wordt wereldwijd veel gevraagd.

I know my mind is made up (oh)
So put away your make up
Told you once I won't tell you again
It's a bad way

Roxanne
You don't have to put on the RED light
Roxanne
You don't have to put on the RED light

THE POLICE, "Roxanne", 1979

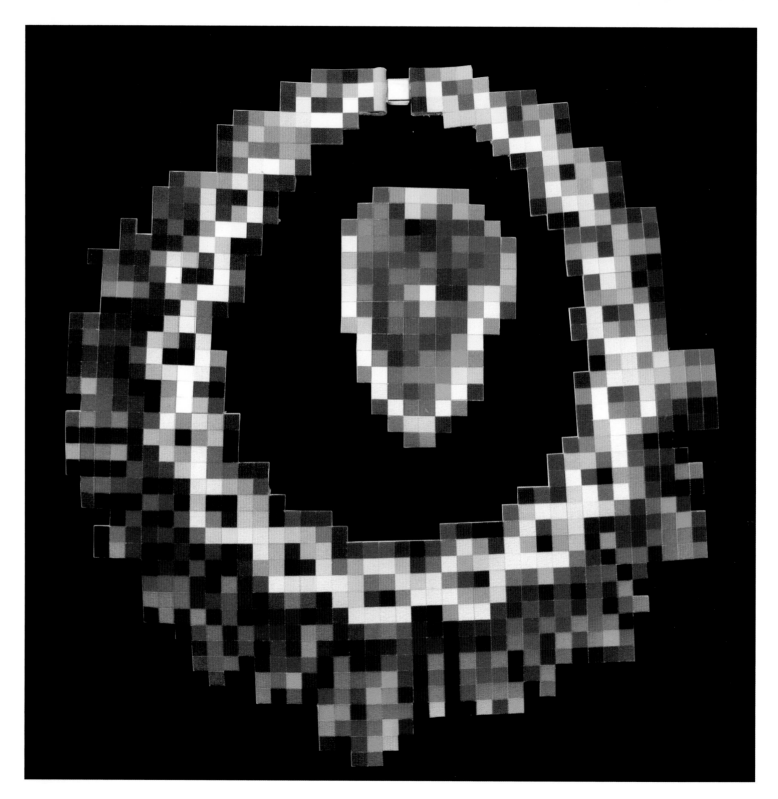

RUBY NECKLACE

Mike and Maaike
San Francisco, CA. USA
2007
www.mikeandmaaike.com

An exploration of tangible vs. virtual in relation to real and perceived value. Using Google, the designers browsed through images of some of the most expensive and famous jewellery in the World. The low-res images they found were downloaded, modified, and transferred to leather to create a tangible new product that has the intricacy and luxury of the world's finest jewels.

Cette expérience est une exploration des mondes réel et virtuel et de la perception des objets. Grâce à internet, les créateurs peuvent désormais découvrir les pièces de bijouterie les plus connues et les plus chères au monde. Partant de ce constat, les designers Mike and Maaike ont eu l'idée ingénieuse de télécharger les images trouvées, souvent en basse résolution, puis de les reproduire en cuir, créant ainsi de nouvelles œuvres, inspirées de leurs complexes et luxueuses aînées.

Een exploratie van tastbaar versus virtueel, in verhouding tot echte en waargenomen waarde. Via Google bekeken de ontwerpers beelden van een aantal van de duurste en beroemdste juwelen ter wereld. De beelden op lage resolutie die ze vonden, konden ze downloaden. Ze werden bewerkt en overgebracht op leder om een tastbaar nieuw product te creëren dat de complexiteit en luxe van de mooiste sieraden ter wereld in zich draagt.

SIN PATRÓN

Alberto Sinpatron
Bilbao
www.sinpatron.com

As the saying goes: "An ape's an ape, a varlet's a varlet, though they be clad in silk or scarlet." Nonetheless, for every rule there's an exception, and one of them is this fun line of clothes for dressing our best friend.

Selon le dicton, "l'habit ne fait pas le moine". Cependant, l'exception confirme la règle, comme le prouve cette amusante ligne de vêtements pour chiens !

Zoals het Engels spreekwoord zegt: "An ape's an ape, a varlet's a varlet, though they be clad in silk or scarlet" (Een aap blijft een aap, een schurk blijft een schurk, ook al zijn ze gekleed in zijde of scharlaken). Op elke regel zijn er echter uitzonderingen, en één ervan is deze leuke kledinglijn om onze beste vriend te kleden.

SUMMER 2009 COLLECTION
CORBU & PAWSON

Cassius Eyewear
New Zealand
2009
www.cassiuseyewear.com

Embodying a sense of nonconformity, and reviving a style and type of eyewear long forgotten by the major fashion houses, Cassius makes a unique departure from the proliferation of generic branded eyewear on the market. Founder and creative director Jason Ng references the look and attitude of the 1960's and 70's but aims it at a new generation of modern consumers, filling a niche for the serious vintage collector and eyewear connoisseur who wants individuality, classic styling and quality.

Prenant le contre-pied des tendances actuelles et relançant un style longtemps oublié des grandes marques, Cassius inonde le marché de ses lunettes génériques. Le créateur et fondateur de la marque, Jason Ng, puise dans la mode des années 1960 et 1970 tout en ciblant judicieusement la nouvelle génération des consommateurs de mode. Sa stratégie : combler un créneau laissé vaquant en s'adressant aux vrais collectionneurs vintages qui investissent dans la lunette et recherchent individualité, tradition et qualité.

Cassius geeft vorm aan een gevoel van non-conformisme door een stijl en type van brillenmode te laten herleven die al lang vergeten was door de grote modehuizen. De brillenfabrikant maakt zich op unieke wijze los van de verspreiding van brillen van een generisch merk op de markt. Oprichter en creatief directeur Jason Ng verwijst naar de look en houding van de jaren 1960 en '70, maar richt zich op een nieuwe generatie moderne consumenten en spreekt het segment aan van de verwoede vintageverzamelaar en brillenkenner die op zoek is naar individualiteit, klassieke stijl en kwaliteit.

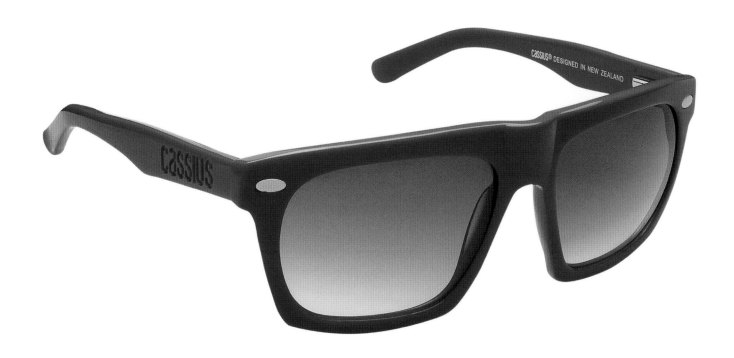

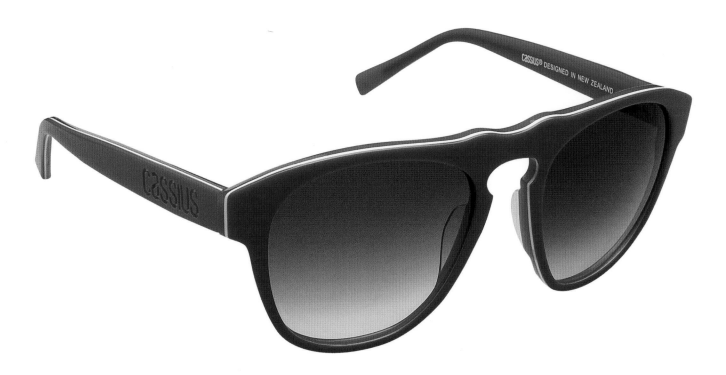

SHURTAPE NECKLACE

Mike and Maaike
San Francisco, CA. USA
2007
www.mikeandmaaike.com

Mike and Maaike is an industrial design studio that takes an experimental approach to design, creating progressive ideas and unexpected solutions for different kinds of products. Their diverse backgrounds and unique approach to design give them a strong conceptual basis and a well defined point of view. After the pixel necklace, this design studio gives us a surprise with this interesting new piece of jewellery.

Studio de design industriel innovant, Mike & Maaike conduit une approche expérimentale de la création en appliquant des variations inattendues à différents types de produits. Grâce à son approche unique de la conception et ses prises de position tranchées, il surprend et révolutionne le design. Ainsi, après le Pixel Necklace, le studio nous a surpris en nous offrant ce nouvel objet : le Shurtape Necklace.

Mike en Maaike is een industriële ontwerpstudio die design op een experimentele wijze benadert en progressieve ideeën en onverwachte oplossingen creëert voor verschillende soorten producten. Hun uiteenlopende achtergrond en unieke benadering van design geeft hen een sterke conceptuele basis en een duidelijk gedefinieerd standpunt. Na het pixelhalssnoer, zorgt deze designstudio opnieuw voor een verrassing met dit interessante nieuwe sieraad.

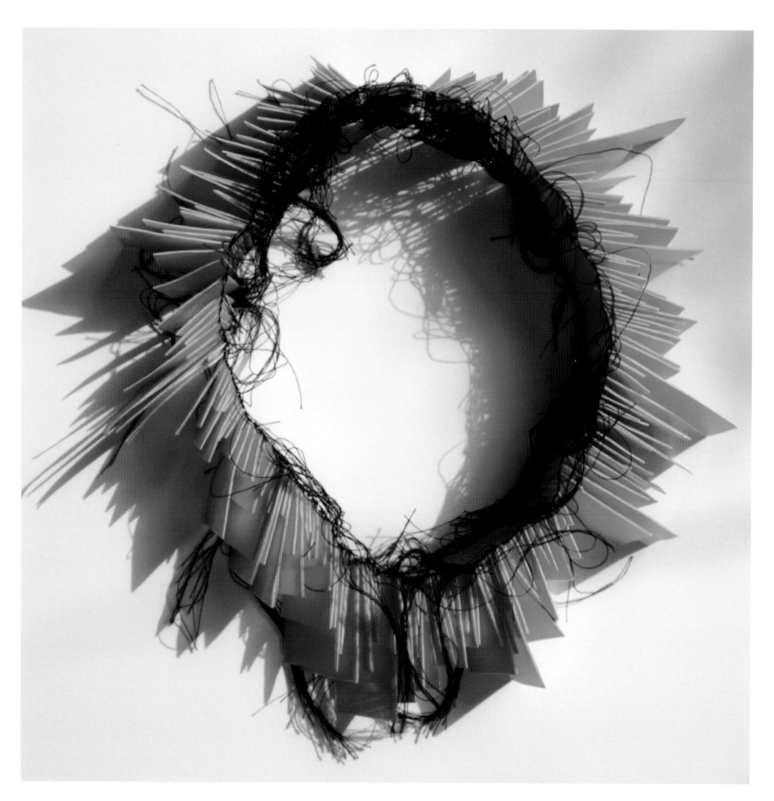

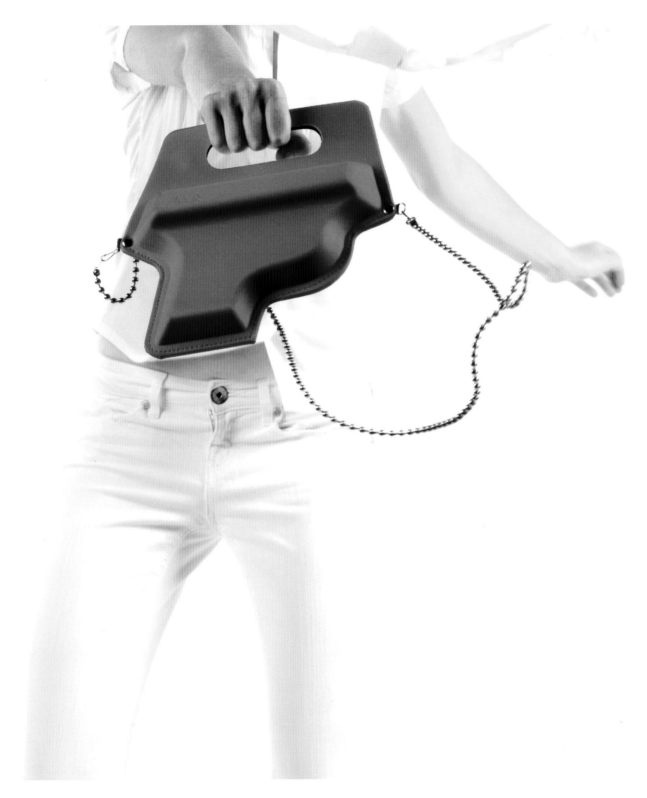

LADY'S BAG
ME AND MY BERETTA

Miriam Van der Lubbe
Someren, The Netherlands
2007
www.ons-adres.nl

Perfect if you're looking for problems with the local police. The question is whether our society is ready to appreciate the implicit humour of this object. This gorgeous piece takes us back to the first version of Scarface. Long live film noir!

Imaginé par le studio hollandais Van Eijk & Van der Lubbe, ce petit sac à main *Me and My Beretta* est vraiment décalé. Méfiance : c'est le sac idéal pour attirer l'attention de la police !

Perfect als u problemen wilt uitlokken met de lokale politie. De vraag is of onze maatschappij klaar is om de impliciete humor van dit object te waarderen. Dit prachtige stuk neemt ons mee terug naar de eerste versie van Scarface. Lang leve de film noir!

"**Red** skies at night
Red skies at night
Oh oh oh oh oh....

Red skies at night
Red skies at night
Oh oh oh oh oh...."

THE FIXX, "Red Skies", 1982

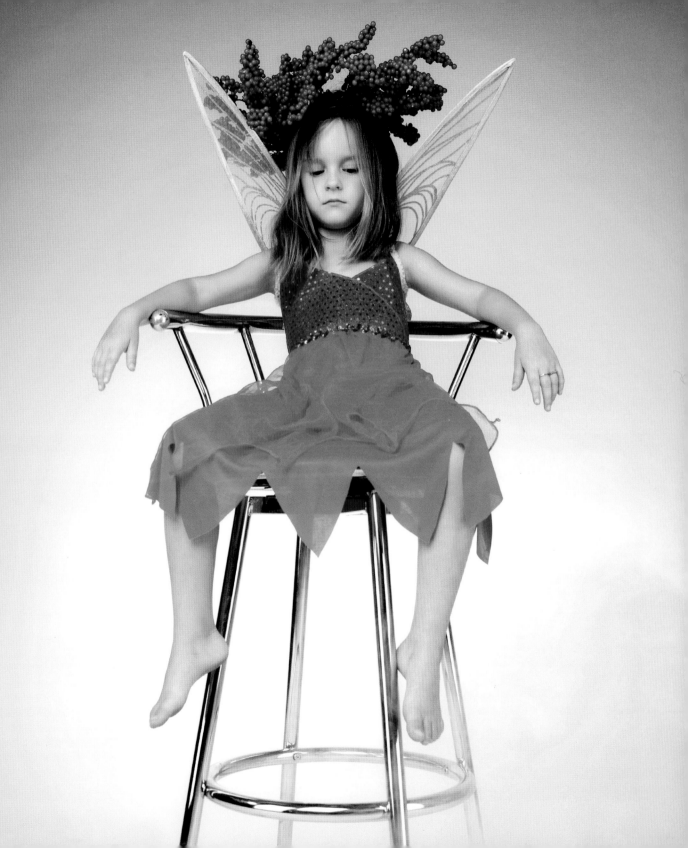

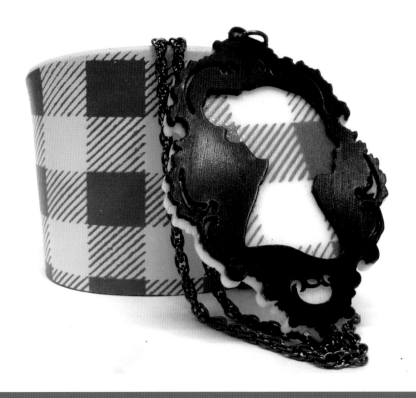

BRACELETS SETS

Wrecords by Monkey
USA
2009
www.wrecordsbymonkey.com

WrecordsByMonkey's Classic Patterns Collection was created in homage to the textile industry. The bracelets come in four designs - lumberjack plaid, Kofia scarf, hounds-tooth and toile. They're available in two colour schemes which remain faithful to the patterns' original design while giving them a modern twist.

Cette collection de bracelets signée Wrecords By Monkey a été créée en hommage à l'industrie textile. Reprenant des motifs originaux tout en les modernisant, les pièces se déclinent en quatre esthétiques différentes.

De klassieke patrooncollectie van WrecordsByMonkey werd gecreëerd als eerbetoon aan de textielindustrie. De armbanden zijn beschikbaar in vier ontwerpen – houthakkersruit, Kofia-patroon, pied de poule en toile. Ze zijn beschikbaar in twee kleurcombinaties die trouw blijven aan de patronen van het oorspronkelijke ontwerp, maar met een moderne toets.

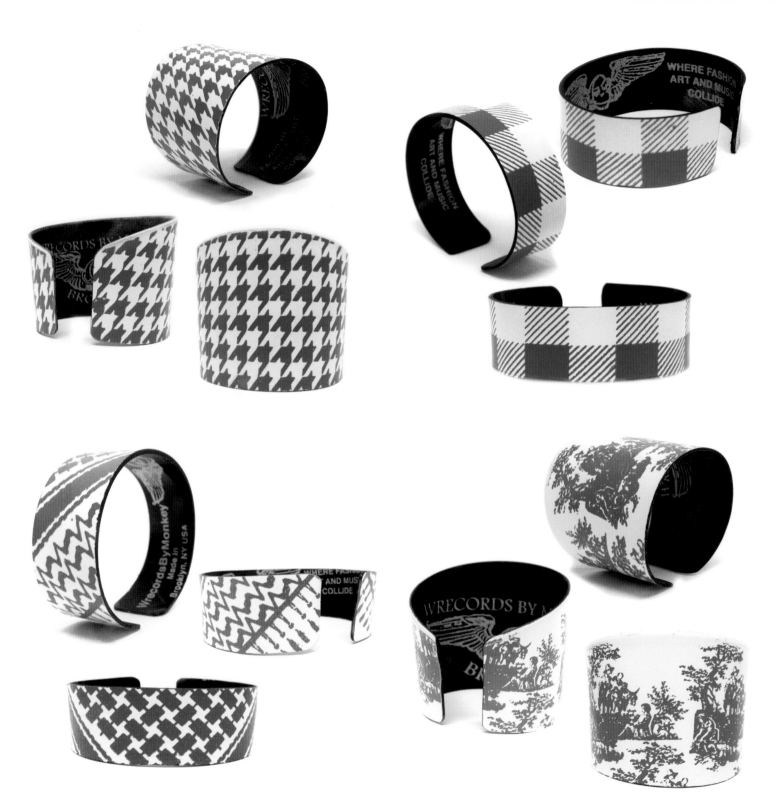

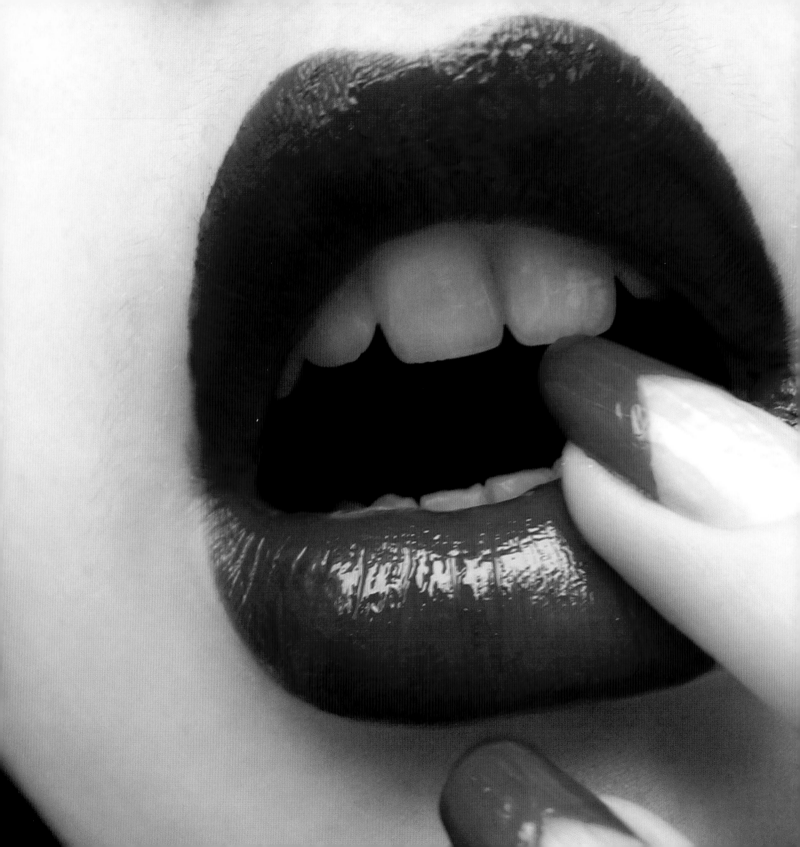

"By a red headed woman
A red headed woman
It takes a red headed woman
To get a dirty job done"

BRUCE SPRINGSTEEN, "Red Headed Woman", 1992

FOOD

ORIGINE

Evian by Yannick Lenormand
Photographer: Sylvain Meunier-Colin
France
2005
www.evian.com

This special Evian bottle is named Origine. It is a monolithic ice-like sculpture, reminiscent of the alpine mountain tops. The bottle itself is made of thick glass, where light beams can shine through it. The minimalist graphic design is mainly used to put the emphasis on Origine's shape.

Cette bouteille d'eau Evian, au design insolite, s'appelle Origine. Il s'agit d'une sorte de sculpture monolithique, qui évoque les hauts sommets alpins. À travers cette bouteille en verre épais, les faisceaux de lumière se reflètent. Une conception graphique minimaliste qui permet de mettre l'accent sur la forme de ce récipient d'exception.

Deze speciale Evian-fles heet Origine. Het lijkt wel een monolithische ijssculptuur, die doet denken aan de bergtoppen van de Alpen. De fles zelf is gemaakt van dik glas, waar lichtstralen doorheen kunnen schijnen. Het minimalistische grafische ontwerp dient hoofdzakelijk om de vorm van Origine te benadrukken.

FOOD CREATION
BY FERRAN ADRIÀ

Ferran Adrià
Girona, Spain
2007
www.elbulli.com

Under the gaze of photographer Francesc Guillamet, Ferran Adrià's world famous craftsmanship is turned into a work of art. Ephemeral surplus, made into a form impossible for food, and the unconventional black plates, bring this product to a state of beauty.

Les créations culinaires de Ferran Adrià, chef catalan réputé dans le monde entier, sont de véritables œuvres d'art. Pionnier de la cuisine moléculaire, il est à l'origine de réalisations gastronomiques éphémères et sublimes, qui prennent vie sous le regard du photographe Francesc Guillamet.

Door de camera van fotograaf Francesc Guillamet wordt het wereldberoemde vakmanschap van Ferran Adrià omgetoverd door een kunstwerk. Vluchtige extra's, in een voor voedsel onmogelijke vorm gegoten, verhoffen tot een staat van schoonheid.

GLOJI MIX

Gloji
2009
www.gloji.com

Gloji Mix is an irresistible combination of vine-ripened Goji ber-
ries and hand-picked Pomegranates blended together to create
a highly nutritious and tasty juice. Gloji Mix is all about energy,
antioxidants and well balanced nutrition. With an infusion of
two of the most antioxidant rich fruits nature has to offer – Goji
and Pomegranate – every cell in your body will experience a daz-
zling sensation of health and vibrancy.

Mélange de baies Goji mûries dans le vin et de grenades cueillies
à la main, Gloji Mix est une boisson nourrissante et délicieu-
se. Grâce à sa teneur élevée en composants antioxydants et
à son apport nutritionnel équilibré, elle est au quotidien une
source importante d'énergie et une promesse à long terme de
bonne santé.

Gloji Mix is een onweerstaanbare combinatie van aan ranken
gerijpte Goji-bessen en met de hand geplukte granaatappels,
die samen gemengd worden tot een zeer voedzaam en lekker
sap. Gloji Mix draait om energie, antioxidanten en goed uitge-
balanceerde voeding. Met een infusie van twee van de vruchten
die de meeste antioxidanten bevatten die de natuur te bieden
heeft – Goji en granaatappel – zal elke cel in uw lichaam een
verbluffend gevoel van gezondheid en levendigheid ervaren.

Tasty Cool Food Gastronomy Tasty Cool Food Gastronomy Tasty Cool Food Gastronomy Tasty Cool Food Gastronomy

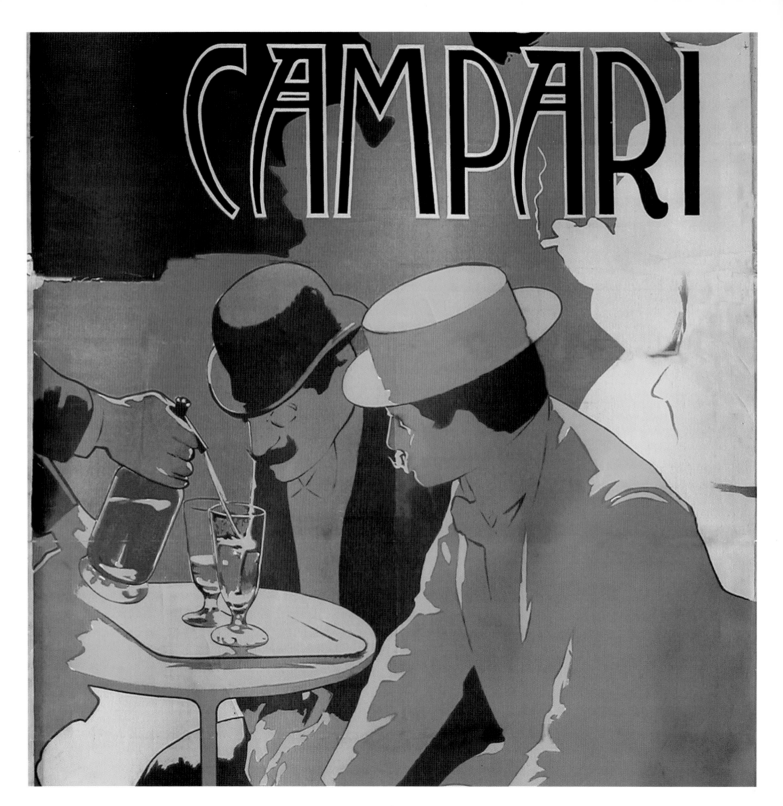

CAMPARI SODA

Campari Group
Milan, Italy
www.campari.com

Campari is a contemporary classic that originated in Novara in 1860 from the infusion of bitter herbs, aromatic plants and fruit in alcohol and water. With its distinctive red colour, aroma and flavour, Campari has always been a symbol of passion of the kind expressed by seduction, sensuality and transgression, the same values that have made the Campari brand famous around the world as an icon of Italian style and excellence.

Campari est un classique qui ne se démode pas ! Née à Novara en 1860, cette boisson parfumée à l'écorce d'orange et infusée de diverses herbes arbore une teinte rouge typique et un arôme singulier qui ont fait sa réputation. Ce "bitter" s'est toujours imposé comme un symbole de la passion – une passion flamboyante, séductrice, sensuelle et transgressive. Une image sulfureuse qui a rendu la marque célèbre dans le monde entier, l'imposant comme une icône de l'excellence et du style italien.

Campari is een eigentijdse klassieker die in 1860 ontstond in Novara, uit de infusie van bittere kruiden, aromatische planten en fruit in alcohol en water. Met zijn herkenbare rode kleur, aroma en smaak was Campari altijd al een symbool van passie uitgedrukt door verleiding, sensualiteit en transgressie, dezelfde waarden die het merk Campari wereldberoemd hebben gemaakt als icoon van Italiaanse stijl en uitmuntendheid.

LIPS

Bill Brady Studio 212
New York, USA
2009
www.studio212photo.com

"Red as Passion" and "Food as art" are closely intertwined in Bill Brady´s work. In this piece, delicious red peppers are transformed into luscious red lips glistening with refreshing droplets of water, indulging desires of many different kinds.

Rouge passion et arts de la table se rencontrent grâce aux travaux de Bill Brady. Ici, ce sont de magnifiques poivrons rouges que le maître détourne, taillant dans la matière la forme pulpeuse de lèvres flamboyantes qu'il parsème de gouttes d'eau... Une invitation sensorielle à l'amour !

'Passioneel rood' en 'voedsel als kunst' zijn nauw verweven in het werk van Bill Brady. In dit stuk worden heerlijke rode pepers omgevormd tot verleidelijke rode lippen die glinsteren door verfrissende druppeltjes water en veel verschillende verlangens koesteren.

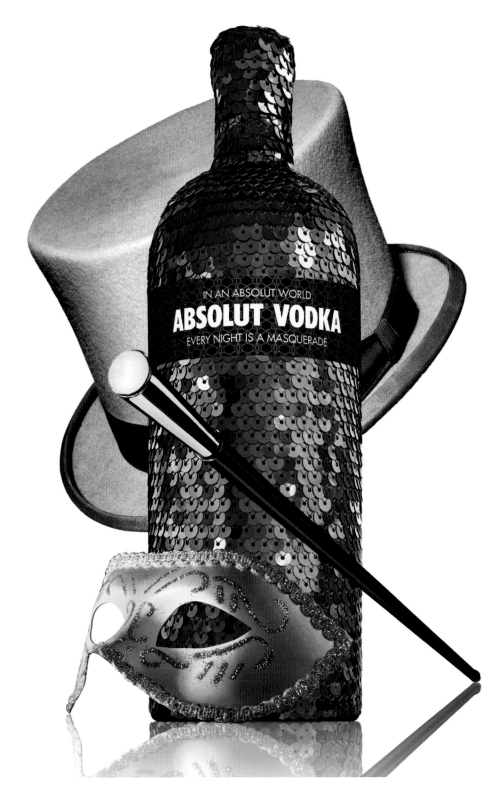

ABSOLUT VODKA MASQUERADE

Absolut Vodka
London, UK
2008
www.absolut.com

The Absolut Vodka company gave its customers a surprise on Christmas in 2008 with a special edition called Masquerade. The Swedish brand released a bottle in rather surprising packaging made with more than 3,000 sequins in passion red and a sensual zipper that revealed the traditional Absolut bottle when it was opened. This sexy and sophisticated outfit, used for nearly four million bottles, was created by the Family Business agency.

L'entreprise Absolut Vodka a surpris ses clients en créant, pour Noël 2008, une édition spéciale : Masquerade. Cette étonnante bouteille, constituée d'un revêtement comprenant 3 000 paillettes rouge passion, doit être "déshabillée" lentement avant consommation à l'aide d'une sensuelle fermeture. Ce design, sexy et sophistiqué, créé par *Family Business Agency*, a été appliqué sur quatre millions de bouteilles.

Het bedrijf Absolut Vodka trakteerde zijn klanten tijdens de kerstperiode van 2008 op een verrassing, met een speciale editie onder de naam Masquerade. Het Zweedse merk gaf een fles uit in een vrij verrassende verpakking die gemaakt was van meer dan 3.000 lovertjes in passierood en een sensuele ritssluiting die de traditionele fles van Absolut onthulde wanneer ze werd opengetrokken. Deze sexy en geraffineerde aankleding, die werd gebruikt voor bijna vier miljoen flessen, werd gecreëerd door het bureau Family Business.

PIPER-HEIDSIECK
ICE BUCKET

Jaime Hayon's by Piper-Heidsieck
France
2006
www.piper-heidsieck.com

Cast in a modern material designed to keep its contents cool, this curvaceous red on red bucket has lovely undulating sides with deep grooves going around it. And as a final touch of chic it's also lacquered in red. Practical yet with a touch of 18th century refinement, it's got an intricately crafted single oversized handle.

Fabriqué dans un matériau capable de conserver la fraîcheur, ce sceau à champagne de couleur rouge vif arbore une ligne pulpeuse aux formes évocatrices. Digne du raffinement du XVIIIe siècle, il est recouvert d'une couche de verni brillant et présente une poignée luxueuse et sophistiquée pour plus de fonctionnalité.

Deze rood op rode ijsemmer met zijn ronde vormen, vervaardigd van een modern materiaal dat ontworpen is om zijn inhoud koud te houden, heeft mooi gebogen zijden met diepe groeven rondom. Als chique toets is hij ook nog eens rood gelakt. Praktisch, maar dankzij zijn vernuftig gemaakte, grote handvat toch met een vleugje achttiende-eeuws raffinement.

CAMPARI MIXX

Campari Group
Milan, Italy
www.campari.com

Campari is a contemporary classic. It originated in Novara in 1860 from the infusion of bitter herbs, aromatic plants and fruit in alcohol and water. With its distinct red color, aroma and flavour, Campari has always been a symbol of passion - passion that expresses itself in terms of seduction, sensuality and transgression.

Dernière variation de la célèbre marque Campari, cette nouvelle venue sur le marché des boissons alcoolisées propose un subtil mélange de Campari, de soda et de pamplemousse. Particulièrement désaltérante, elle se présente en bouteilles individuelles que chaque consommateur peut boire au goulot. Une façon pour l'enseigne italienne de lancer une nouvelle tendance visant en priorité les étudiants, un public délicat sans cesse à la recherche d'originalité.

Campari is een eigentijdse klassieker die in 1860 ontstond in Novara, uit de infusie van bittere kruiden, arsomatische planten en fruit in alcohol en water. Met zijn herkenbare rode kleur, aroma en smaak was Campari altijd al een symbool van passie uitgedrukt door verleiding, sensualiteit en transgressie.

APEROL

Gruppo Campari
Milan, Italy
www.campari.com

Aperol was born in 1919 at the International Fair in Padova by the Barbieri Brothers. It is a light aperitif with a complex and rich taste made of bitter and sweet herbs and citrus fruits. It is a playful and flirtatious product, evocative of Italian lifestyle, from the dinner aperitivo to evenings out in the piazza.

Aperol a été inventé en 1919 par les frères Barbieri à l'occasion du Salon international de Padoue. Un apéritif doux au goût riche et complexe, composé d'herbes douces-amères et d'agrumes. Légère et charmeuse, cette boisson évoque à merveille le style de vie italien, dans lequel un apéritif ne manque jamais de sublimer un dîner ou une soirée sur la *piazza*.

Aperol werd in 1919 op de Internationale Beurs in Padua uitgevonden door de gebroeders Barbieri. Het is een licht aperitief met een complexe en rijke smaak, gemaakt van bittere en zoete kruiden en citrusvruchten. Het is een speels en flirterig product, dat de Italiaanse levensstijl oproept. Het kan worden gedronken van vóór het diner, als aperitief, tot in de late uurtjes, op een zwoel terrasje.

CITATIONS EN FRANÇAIS:

4-5 Parmi toutes les variations de rouge, le magenta est celle visible à l'œil nu qui possède l'onde de lumière la plus longue.

La couleur ROUGE, associée au courage, à la loyauté, à l'honneur, à la réussite, à la chance, à la fertilité, au bonheur et à la passion, véhicule des valeurs positive.

C'est l'une des trois couleurs de la synthèse additive comprenant le rouge, le vert et le bleu (RVB).
Comme le rouge lui-même n'est pas standardisé, les carnations qui découlent de son mélange à d'autres teintes ne sont pas non plus des couleurs "exactes".

6 Dans le vocabulaire anglais, le terme ROUGE est associé au sang, à certaines fleurs (les roses notamment) et à certains fruits tels que les pommes et les cerises.
De même, le rouge est fortement associé au feu, au soleil et à la couleur d'un coucher de soleil.
Le rouge, par opposition à la pâleur d'un malade, est souvent utilisé pour qualifier une personne en bonne santé (redness).

En Afrique centrale, les guerriers Ndembu s'enduisent de rouge lors de cérémonies. Dans leur culture, le rouge étant considéré comme un symbole de vie et de santé, les personnes malades sont également badigeonnées de rouge.

#12-13 Le ROUGE, dans son acception la plus positive, est la couleur du courage, de la force et de l'esprit pionnier.

20 La dame en ROUGE danse avec moi
Joue contre joue
Il n'y a personne ici
Seulement toi et moi
C'est là où je veux être
Mais je connais à peine cette beauté à mes côtés
Jamais je n'oublierai comme tu es belle ce soir

La dame en ROUGE,
Ma dame en ROUGE (je t'aime)

CHRIS DE BURGH, "The Lady in Red" ("La Dame en Rouge"), 1986

49 Une pluie rouge tombe
Une pluie rouge tombe à verse
Une pluie rouge s'abat sur moi
Je m'y baigne
Une pluie rouge tombe
Une pluie rouge tombe
Une pluie rouge s'abat sur moi

PETER GABRIEL, "Red Rain" ("Pluie Rouge"), 1986

54 Oh, mon Amour est une rose ROUGE, ROUGE
Elle éclot au mois de juin :
Oh, mon Amour est une mélodie
Elle est douce harmonie.

Si belle es-tu, ma douce amie,
Et je t'aime tant :
Et je t'aimerai encore, ma mie,
Quand les mers seront des déserts :

Quand les mers seront des déserts :
Et les roches fondront au soleil,
Je t'aimerai encore, ma mie,
Tant que s'écoulera le sable de la vie.

À bientôt, mon seul Amour
À bientôt, pour un temps !
Je reviendrai, mon Amour,
Même de l'autre bout du monde

ROBERT BURNS, "My Love is Like a Red, Red Rose" ("Mon Amour est comme une Rose Rouge, Rouge")

104-105 Pour la psychologie humaine, le ROUGE est associé à la chaleur, à l'énergie, au sang ; et les émotions comme la colère, la passion et l'amour font "bouillir le sang dans les veines".

Le ROUGE est supposé être la première couleur perçue par l'Homme. Les personnes souffrant de lésions cérébrales et de daltonisme dichromatique commencent à percevoir le ROUGE avant toute autre couleur.

#135 Je sais que ma décision est prise (oh)
Alors enlève ton maquillage
Je te l'ai déjà dit, je ne te le répèterai pas
C'est une erreur

Roxanne
Tu n'es pas obligée d'allumer la lumière rouge
Roxanne
Tu n'es pas obligée d'allumer la lumière rouge

The Police, "Roxanne", 1979

#146 La nuit, le ciel est rouge
La nuit, le ciel est rouge
Oh oh oh oh oh...

La nuit, le ciel est rouge
La nuit, le ciel est rouge
Oh oh oh oh oh...

The Fixx, "Red skies at Night" ("La Nuit, le ciel est rouge"), 1982

#151 C'est une femme rousse
Une femme rousse
Il faut une femme rousse
Pour faire le sale boulot

Bruce Springsteen, "Red Headed Woman" ("Femme Rousse"),
1992

CITATEN IN HET NEDERLANDS:

4-5 Rood is de naam van een aantal gelijkaardige kleuren die zichtbaar worden door licht dat hoofdzakelijk bestaat uit de langste golflengtes die waarneembaar zijn voor het menselijk oog.

ROOD heeft een uitermate positieve connotatie, en wordt geassocieerd met moed, trouw, eer, succes, rijkdom, vruchtbaarheid, geluk, passie en zomer.

Rood wordt vaak gebruikt als één van de primaire kleuren in het RGB-kleurmodel.
Omdat rood op zichzelf niet gestandaardiseerd is, zijn kleurencombinaties op basis van rood ook geen exacte specificaties van kleur.

6 In het Engels wordt het woord ROOD geassocieerd met bloed, bepaalde bloemen (o.a. rozen) en rijpe vruchten (o.a. appels, kersen).
Vuur is er ook sterk mee verbonden, zoals in de zon en de lucht bij zonsondergang.
Van gezonde personen wordt dikwijls gezegd dat ze rode blosjes op de wangen hebben (en er dus niet bleek uitzien)

In Centraal Afrika smeren de Ndembu-krijgers zich tijdens feestelijkheden in met rode kleurstof. Aangezien hun cultuur deze kleur aanziet als een symbool van leven en gezondheid, worden zieke mensen er eveneens mee beschilderd.

12 ROOD, in zijn meest positieve betekenis, is de kleur van moed, kracht en pioniersgeest

20 IDe dame in het ROOD danst met mij
Wang tegen wang
Er is niemand hier,
Alleen jij en ik.
Dit is waar ik wil zijn,
Maar ik ken deze schoonheid aan mijn zijde nauwelijks
Ik zal nooit vergeten hoe je er vanavond uitziet.

De dame in het ROOD,
Mijn dame in het ROOD (Ik hou van jou)

CHRIS DE BURGH, "The Lady in Red", 1986

49 Er valt rode regen neer
Er stroomt rode regen neer
Er valt rode regen over mij heen
Ik baad erin
Rode regen die valt neer
Er valt rode regen neer
Er valt rode regen over mij heen

PETER GABRIEL, "Red Rain", 1986

54 Mijn lief is als de rode roos
de knop vers ontsprongen;
mijn lief is als de melodie
bij snarenspel gezongen.

Ik min u met mijn hart, schoon lief,
zo teer als met mijne ogen
ge blijft mij dierbaar tot dat de zon
de zeeën zal verdrogen.

Totdat de rotsen smelten in
de gloed der zonnestralen -
beminnen zal ik u zolang
als ik zal adem halen.

Vaarwel, zoet lief, mijn enig lief!
nu mag ik niet verwijlen -

ik keer weer, al scheiden ons
tienduizend lange mijlen!

ROBERT BURNS, "My Love is Like a Red, Red Rose"

104-105 In de menselijke kleurenpsychologie wordt ROOD geassocieerd met warmte, energie en bloed, en emoties die 'het bloed sneller doen stromen', zoals woede, passie en liefde.

Vermoedelijk is ROOD de eerste kleur die de mens waarneemt. Personen met een hersenbeschadiging, die lijden aan tijdelijke kleurenblindheid, zien eerst ROOD vooraleer ze andere kleuren kunnen onderscheiden.

135 Ik weet dat mijn besluit vaststaat (oh)
Dus steek je make-up weg
Ik heb het je gezegd, ik zeg het niet weer
Het is een slechte gewoonte

Roxanne
Je hoeft het rode licht niet aan te steken
Roxanne
Je hoeft het rode licht niet aan te steken

THE POLICE, "Roxanne", 1979

146 Rode avondluchten
Rode avondluchten
Oh oh oh oh oh....

Rode avondluchten
Rode avondluchten
Oh oh oh oh oh....

THE FIXX, "Red skies at Night", 1982

151 Door een roodharige vrouw
een roodharige vrouw
Je hebt een roodharige vrouw nodig
Om het vuile werk te laten doen

BRUCE SPRINGSTEEN, "Red Headed Woman", 1992

THANKS TO:

Credit photography

ARCHITECTURE|
© Una Hotel Vittoria P 16- 17
© Lerouge P 18- 19
© Innova Designers P 22- 23
© Maurice Mentjens Design P 24- 25
© Georges Fessy and Philippe Ruault P 26- 27- 28- 29
© RojKind Arquitectos P 30- 31- 32
© New Gold Mountain P 34
© Hotel Silken Puerta América P 35
© Dragonfly P 36- 37
© Ultra P 38- 39- 40- 41- 42- 43

DESIGN|
© La murrina P 46- 47 | 65 | 71 | 86- 87
© Contraforma P 50
© Design House Stockholm P 51
© Kyouei Design P 52-53 | 89
© Peleg Design P 56 | 76- 77 | 88

© Esposito Martino P 57
© Nanimarquina P 58- 59 | 64 | 72- 73
© Emmanuel Laffon de Mazieres P 60- 61
© Moroso P 62- 63 | 67 | 79 | 80
© Eero Aarnio P 66
© OMC Design P 68- 69 | 74- 75 | 82- 83
© SONI Design (Klaus Rosburg) P 70
© Pouyan Mokhtarani P 78
© Design Fezinder P 81
© Design Mall (Guack Yong Ook) P 84- 85
© Coco Reynolds P 90- 91

HIGH TECH|
© Panasonic P 94- 95 | 116- 117
© Yuen'to P 96
© Damian Kozlik P 97
© Tesla motor- Enzyme Design P 98- 99
© Tao Ma P 100